U0076345

用音符彩繪人生

當孩子不愛讀書……

編輯 序

慈濟傳播人文志業中心出版部

親師座談會上，一位媽媽感嘆說：「我的孩子其實很聰明，就是不愛讀書，不知道該怎麼辦才好？」另一位媽媽立刻附和，「就是呀！明明玩遊戲時生龍活虎，一叫他讀書就兩眼無神，迷迷糊糊。」

「孩子不愛讀書」，似乎成為許多為人父母者心裡的痛，尤其看到孩子的學業成績落入末段班時，父母更是心急如焚，亟盼速速求得「能讓孩子愛讀書」的錦囊。

當然，讀書不只是為了狹隘的學業成績；而是因為，小朋友若是喜歡閱讀，可以從書本中接觸到更廣闊及多姿多采的世界。

問題是：家長該如何讓小朋友喜歡閱讀呢？

專家告訴我們：孩子最早的學習場所是「家庭」。家庭成員的一言一行，尤其是父母的觀念、態度和作為，就是孩子學習的典範，深深影響孩子的習慣和人格。

因此，當父母抱怨孩子不愛讀書時，是否想過——

「我愛讀書、常讀書嗎？」

「我的家庭有良好的讀書氣氛嗎？」

「我常陪孩子讀書、為孩子講故事嗎？」

雖然讀書是孩子自己的事，但是，要培養孩子的閱讀習慣，並不是將書丟給孩子就行。書沒有界限，大人首先要做好榜樣，陪伴孩子讀書，營造良好的讀書氛圍；而且必須先從他最喜歡的書開始閱讀，才能激發孩子的讀書興趣。

根據研究，最受小朋友喜愛的書，就是「故事書」。而且，孩子需要聽過一千個故事後，才能學會自己看書；換句話說，孩子在上學後才開始閱讀便已嫌遲。

美國前總統柯林頓和夫人希拉蕊，每天在孩子睡覺前，一定會輪流摟著孩子，為孩子讀故事，享受親子一起讀書的樂趣。他們說，他們從小就聽父母說故事、讀故

事，那些故事不但有趣，而且很有意義；所以，他們從故事裡得到許多啟發。

希拉蕊更進而發起一項全國的運動，呼籲全美的小兒科醫生，在給兒童的處方中，建議父母「每天為孩子讀故事」。

為了孩子能夠健康、快樂成長，世界上許多國家領袖，也都熱中於「為孩子說故事」。

其實，自有人類語言產生後，就有「故事」流傳，述說著人類的經驗和歷史。故事反映生活，提供無限的思考空間；對於生活經驗有限的小朋友而言，通過故事可以豐富他們的生活體驗。一則一則故事的累積就是生活智慧的累積，可以幫助孩子對生活經驗進行整理和反省。

透過他人及不同世界的故事，還可以幫助孩子瞭解自己、瞭解世界以及個人與世界之間的關係，更進一步去思索「我是誰」以及生命中各種事物的意義所在。

所以，有故事伴隨長大的孩子，想像力豐富，親子關係良好，比較懂得獨立思考，不易受外在環境的不良影響。

許許多多例證和科學研究，都肯定故事對於孩子的心智成長、語言發展和人際關係，具有既深且廣的正面影響。

為了讓現代的父母，在忙碌之餘，也能夠輕鬆與孩子們分享故事，我們特別編撰了「故事home」一系列有意義的小故事；其中有生活的真實故事，也有寓言故事；有感性，也有知性。預計每兩個月出版一本，希望孩子們能夠藉著聆聽父母的分享或自己閱讀，感受不同的生命經驗。

從現在開始，只要您堅持每天不管多忙，都要撥出十五分鐘，摟著孩子，為孩子讀一個故事，或是和孩子一起閱讀、一起討論，孩子就會不知不覺走入書的世界，探索書中的寶藏。

親愛的家長，孩子的成長不能等待；在孩子的生命成長歷程中，如果有某一階段，父母來不及參與，它將永遠留白，造成人生的些許遺憾——這決不是您所樂見的。

作者序

音樂，一生的好朋友

◎游文瑾

每天早晨陪女兒上學，看到孩子們充滿希望的笑靨，認真的灑掃校園，一曲曲流行的、古典的樂聲，緩緩飄送動人音符在校園的每個角落，不禁讓我回到自己的童年時光。

那座與民國同年的小學，帶著濃厚的歷史軌跡；長長的廊道上，與戶外校園隔著一座座美麗的圓弧拱窗，更顯出它樸實無華的書香氣息。

我總是搶著將打掃工作做完，趴在拱窗下的矮牆，看著同學在操場上追逐嬉笑，仔細聆賞擴音器裡流瀉出那節奏輕快舒暢的古典樂曲，像是老莫札特的《玩具進行曲》、莫札特的《土耳其進行曲》、蕭邦的《小狗圓舞曲》等，都是我的音樂啟蒙。

最特別的是貝多芬《給愛麗絲》，以及波蘭的芭達捷芙絲卡《少女的祈禱》──

每天傳頌於街頭巷尾的垃圾車音樂，雖然起因為何已眾說紛紜，卻是國人最熟悉的古典曲目。也許，與我們生活息息相關的垃圾車音樂，就在告訴我們：「古典樂不是曲高和寡、艱澀難懂的音符，而是悠揚飄送在生活裡的美妙樂音。」

其實，許多電視、電影、廣告配樂或流行曲目，常喜歡利用音樂大師們的古典樂風，來襯托出作曲家獨特的音樂風格與品味。

像是電影《英倫情人》裡的巴哈《郭德堡變奏曲》，還有《曼哈頓》裡的蓋希文《藍色狂想曲》。前幾年非常賣座的韓國電影《我的野蠻女友》，即是採用帕海貝爾最著名的《卡農》；這首傳頌三百多年的名曲，至今仍是深深擄獲人心。

每當舉辦和兒童相關的音樂會或音樂劇，總也少不了普羅高菲夫《彼得與狼》，以及聖桑《動物狂歡節》的曲目。而我們所熟知的《茉莉花》歌謠，也被義大利歌劇

家普契尼譜寫在《杜蘭朵公主》的曲目裡，聽起來格外親切。

韶光荏苒，我從一個懵懂的小女孩，成為另一個小女孩的母親。我這才發現，音樂神童莫札特原來是位努力不懈的音樂家；巴哈《無伴奏大提琴》組曲的寧謐祥和，是經由卡薩爾斯的保存，才得以重現光采；而膝下無子的布拉姆斯，也能譜寫出優美動人、傳唱百年的《搖籃曲》；從小聽聞的中廣新聞片頭曲和香港賽馬會主題曲，居然是一手譜曲、一手作料理的音樂食神羅西尼的作品。

音樂家的故事在告訴我們，「音樂是穿越時空、跨越國界的使者，它能突破障礙創造許多可能。」當時的流行、現代的古典，每一首曲子背後都有一篇動人的故事；當孩子們認識這些故事後再來聆賞曲子，音符就會跳躍得更動人，就像和老朋友久別重逢時，有分意想不到的喜悅。

喜歡音樂的人，常說：「讓音樂美化生活。」

喜歡音樂的父母，愛說：「學音樂的孩子不會變壞。」

哲學家尼采則說：「沒有音樂，人生是錯誤的。」

我還認為：「音樂是豐富生活、滋養身心靈的美妙樂章，更是一輩子最親密的好朋友。」

目錄

音符彩繪——韋瓦第《四季》

小朋友，你喜歡美妙的音樂嗎？或是喜歡欣賞自然美景呢？你知道，透過音樂的傳遞，可以重現美麗的景象嗎？

義大利音樂家安東尼奧・韋瓦第（Antonio Vivaldi, 1678-1741），利用五線譜的小小豆芽菜畫畫，讓音樂描繪出春夏秋冬的綺麗奇妙風情，使這首《四季》小提琴協奏曲傳頌三百多年，並深受每個世代人的喜愛。

韋瓦第生長在「水都」威尼斯，船隻是這裡唯一的交通工具。其

中的貢多拉船，航行在渠道間已有一千多年的歷史；生性浪漫的義大利船夫，喜歡邊搖槳行船邊唱歌，整個城市洋溢著川流不息的悠揚歌聲，讓韋瓦第的思緒充滿著音樂、畫面和想像。

再加上韋瓦第的父親在聖馬可大教堂的樂團擔任小提琴手，對他音樂的啟蒙很早，造就他優異的琴技。

有一天，老韋瓦第突然生病、無法上臺演奏，小韋瓦第代替父親登臺表演；他從容不迫的神情與傑出的表現，讓人大吃一驚。父子倆的小提琴演奏實力，很快就傳遍威尼斯的大街小巷。

頂著一頭紅髮的韋瓦第，在二十五歲那年正式升任神父。有一次，他在作彌撒時靈感乍現，滿腦子的音符舞動得他無法平靜；於是

他丟下教徒，急急忙忙跑去找紙筆譜曲，臺下一片愕然。

「人呢？」

「不見啦！」

『紅髮神父』果然異於常人，瀟灑的說走就走，都不想想我們還在耶！」

「我奶奶就說，魔鬼和紅髮神父的頭髮一樣，都是紅色的呢！」

「哎喲！難怪他看起來總是若有所思的模樣！」

「這人怪裡怪氣的，恐怕不適合當神父！」

不久後，他被指派到「聖殤救濟院所屬音樂學院」擔任小提琴老師，這裡專門收容孤苦無依的女童。韋瓦第在此任職十多年，同時擔

任教師、作曲家、演奏者的角色；

他那五百多首協奏曲，大部分是為了讓孩子們上課或表演而創作的。

他帶著學生們上臺獻唱、演奏，所到之處都受到觀眾的喜愛，韋瓦第的名聲傳遍全歐洲。

他離開教職後，移居義大利北部的鄉城曼托瓦。某天，他在散步時巧遇鄰居賈德。

「大師呀，您在這裡也住一陣

子了，還習慣嗎？」賈德關心的問。

「這裡很好呀！住在城市時太忙了，每天總是匆忙的趕來趕去，不像在這裡可以靜下心來，悠閒的欣賞明媚風光和田園景緻。」

「是呀！大自然總讓人能平心靜氣、心曠神怡。」

「而且，無論是花草樹木、冷熱晴雨、甚至是飛禽走獸，在每個季節都各有特色，我要把這種感覺用音符寫出來。」

一七二三年，韋瓦第創作出《四季》小提琴協奏曲，並附上十四行詩來描繪四季的不同風情與原野之美。

他讓音樂有了畫面、自然美景有了配樂，成功的將音樂、藝術與大自然作了最完美的融合。此外，他以「快—慢—快」三個樂章建構

出協奏曲的型態，而被尊稱為「協奏曲之父」。

給小朋友的貼心話

小朋友，「春耕、夏耘、秋收、冬藏」是自然界亙久不變的定律；韋瓦第仔細觀察四季景緻與天候的不同，以音樂的方式表現出來，是不是相當特別？我們若也能用心體會生活中每日的變化，一定也會讓自己感到充實愉快呵！

失眠特效藥——巴哈《郭德堡變奏曲》

小朋友，你在學校或安親班午睡時，會不會明明很安靜，卻還是翻來覆去的睡不著？

睡不著的感覺是不是很難過？

德國音樂家巴哈（Johann Sebastian Bach, 1685-1750）曾譜寫一首《郭德堡變奏曲》；它沉穩莊重、優美柔和的旋律，令人能放鬆心情並百聽不厭，讓嚴重失眠的凱薩林克伯爵得以舒緩工作壓力、擺脫失眠之苦。

那充滿寧靜祥和的曲風，能夠讓人的身心靈得到平靜與安慰。布

拉姆斯（Johannes Brahms）在母親彌留之際彈奏這首曲子，他感動的

說：「這首神奇的音樂，充滿能夠分擔痛苦的力量！」

十四歲的郭德堡（Goldberg）是巴哈的得意門生；他優異的演奏技巧，深獲當時駐德國的俄國大使凱薩林克伯爵欣賞，於是請他到宮廷裡擔任管風琴演奏者。

「來人哪！快幫我找郭德堡來！」凱薩林克伯爵又氣急敗壞的在

深夜裡叫喊著。

深受睡眠障礙所苦的凱薩林克伯爵，因而染上許多疾病；再加上繁忙工作與情緒壓力，讓他日夜難眠，漸漸演變為神經衰弱、情緒易躁易怒，連身旁的人都感到困擾。

「伯爵晚安！我來為您演奏了！」還好，郭德堡能彈奏一些舒緩

輕柔的曲子，幫助他放鬆緊繃的心情，減輕失眠的痛苦。

剛開始，郭德堡的演奏的確對他有莫大的幫助；但是，重複聆賞

這些樂曲，久而久之，就像是彈性疲乏的橡皮筋，失去催眠效果。沒

有多久，伯爵又開始翻來覆去、睡不著覺了。

「你彈的那些曲子我聽太多次了，能再找些助眠的音樂嗎？」伯

爵非常苦惱的對郭德堡說，「否則，就選一些新鮮有趣的樂曲，至少

在失眠的夜裡能讓我消磨時間，排解煩悶的心情啦！」

郭德堡非常體諒伯爵睡不著的痛苦，也希望能幫助伯爵；不過，

年輕的他所學有限，平常能寫的都是些小曲子，恐怕無法再幫助伯爵

安然入眠。

就在他傷透腦筋之際，突然靈光乍現，想到自己名滿天下的老師巴哈，正好也是凱薩林克伯爵的多年好友；他曾寫過《B小調彌撒》獻給伯爵，而伯爵也曾大力推薦過巴哈，在工作上給他很大的協助。

郭德堡立刻寫信給在萊比錫的巴哈，詳細說明凱薩林克伯爵

的病情以及自己的煩惱，希望老師能助一臂之力，編寫一些柔和又帶

些歡愉氣息的好曲子，用音樂撫慰伯爵的失眠之苦。

那時候，五十多歲的巴哈視力已經逐漸退化了，但他的創作風格

純熟、對音樂懷抱著熱情，很快就完成託付，將作品寄過去。

經由郭德堡優秀流暢的演奏技巧，讓巴哈的作品充滿靈性，深深

安撫了伯爵躁動的心，獲得極高度的評價。

給小朋友的貼心話

小朋友，睡眠是健康的泉源；沒有足夠睡眠，就無法專心學習，甚至會降低免疫力，而讓身體生病。所以，該休息時就要好好睡覺，不要貪玩、晚睡呵！

心隨念轉——韓德爾《快樂的鐵匠》

小朋友，當你心情不好時，你會悲傷哭泣、大吵大鬧、還是亂丟東西呢？

出生於德國的韓德爾（Georg Friedrich Handel, 1685-1759），從小就非常喜歡音樂；儘管老韓德爾先生反對，他還是努力追求自己的夢想，認真學習。才短短幾年，不但會譜曲創作，還學會大鍵琴、小提琴等好幾種樂器，並且是位優秀的大鍵琴師和管風琴手。

十七歲那年，韓德爾決定以音樂為一生的事業。為了充實自己，他離鄉背井、開始旅行，遊走於德國各城邦，以及義大利的許多王

國，努力不懈的學習各國語言和各種音樂技巧。

在那個時代，欣賞歌劇是最高級的享受；不但能聆聽歌唱家現場演唱，還搭配著華麗的舞臺、精緻的服裝道具，以及精彩的故事。韓德爾的歌劇才華漸漸嶄露鋒芒，在歐洲享有盛名，於是受聘到英國工作。

他很喜歡英國，便在那裡成立歌劇公司，準備定居當地。剛開始，韓德爾的音樂非常受歡迎；但流行一陣子後，英國人逐漸感到厭倦，使他的公司開始賠錢，韓德爾常因此鬱鬱寡歡、心情低落。

一個夏日午後，他獨自在街上散步；突然間，烏雲密布，下起滂沱大雨，韓德爾被雨絆住，有家歸不得。滴落的雨水彷彿是他低落的心情；這場看似永不停歇的暴雨更增添了他的憂慮，令他這時簡直絕

望到谷底了。

忽然，他耳邊響起一陣爽朗的歌聲，伴隨著「咚鏘、咚鏘」的打擊聲；「咦？這是什麼聲音？聽起來好有趣。」那像是一唱一和的節奏激起韓德爾的好奇心。

他循著歌聲來到一家鐵匠鋪門口，定睛一看，原來是一位揮汗如雨的打鐵師傅，正在熱烘烘的爐邊工作著。

看著他手中拿著鐵鎚，一邊賣力敲打鐵砧上尚未成型的鐵器，一邊神情專注而愉悅的哼唱著古老的歌曲；打擊聲伴隨歌謠節拍，和著雨水落在屋簷上的輕脆響聲，交織成一首輕快和諧的動人旋律。

「這樂聲多麼美妙呀！」韓德爾情不自禁的跟著唱和起來。

「儘管身處於悶熱又髒亂的惡劣環境裡，鐵匠還可以這麼悠閒的樂在

工作，」他心想，「我只不過面臨一點小問題，也許換個表演方式就好了，真不應該這麼消沉。」

他突然走進鐵匠鋪，拉起打鐵師傅的手說：「謝謝您，把快樂感染給我，帶給我全新的靈感。」

「哦！是嗎？」鐵匠丈二金剛摸不著頭腦，但還是很有禮貌的說，「很高興能幫助您！祝您心想事成。」

雨停後，他三步併作兩步的飛奔回去，將腦中湧現的旋律化成跳躍的音符，寫下這首《快樂的鐵匠》，成為韓德爾廣受歡迎、最具親和力的名曲之一。

給小朋友的貼心話

小朋友，當你被誤解或遭遇挫折而心情不好，除了生氣外，是不是可以冷靜思考、轉換心境，將吃苦當作吃補、化阻力為動力呢？學習韓德爾的精神，換個角度想事情，世界會大不同呵！

人不可貌相——塔蒂尼《魔鬼的顫音》

小朋友，你有沒有上臺表演或是參加比賽的經驗？當你看到充滿自信的人，會不會覺得自己缺少自信和勇氣？如果看到有點緊張的人，是否會看不起人家、覺得對方不是你的對手？

塔蒂尼（Giuseppe Tartini, 1692-1770）是義大利著名的音樂家。除了教授小提琴演奏技巧和作曲知識外，他還擔任音樂評論家，並創辦過音樂學校；他一生的創作以小提琴奏鳴曲為主，《魔鬼的顫音》是他最具代表性的作品。

一七一三年，想要突破既有風格、展現自己高超琴技的塔蒂尼，不眠不休的日夜推敲、仔細鑽研。

有一天夜裡，他又苦無創作靈感。半夢半醒間，有位穿著黑色連身衣帽的神祕男子出現在他的房裡，對他說：「聽說你是位很有天賦的作曲家和小提琴家，我倒是很想見識一下你的本領。怎麼樣，願不願意跟我來場比賽，看看我們兩個到底誰比較厲害？」

「看他臉頰凹陷、骨瘦如柴，又長得奇醜無比，一身黑漆漆的活像個鬼，哪有可能比我屬害？」塔蒂尼仔細端詳這位男子，心裡嘀咕著。

「比就比，誰怕誰？」當時二十一歲的他年輕氣盛，大言不慚、

自信滿滿的說。

「太好了！」黑衣男子從衣袖裡拿出一紙合約說，「如果你贏了，我就當你的僕人；如果你輸了，就要將你的靈魂給我。」

「那有什麼問題！」塔蒂尼依然胸有成竹，兩人很爽快的在合約上按了手印。

「那麼，從我先開始吧！」男子提出要求。

「他真的會拉小提琴嗎？」塔蒂尼遞上自己的小提琴給黑衣男子，心裡還是很懷疑，「看他那嚇人的臉龐和冷酷的表情，怎麼可能跟音樂搭上邊？」

想不到，黑衣男子熟練的將小提琴架上肩頭、揚起琴弓，指尖輕

巧的按壓琴弦，沉醉的演奏起來；從小提琴流瀉出美妙動聽的旋律，簡直到達超乎想像的境界。

「天哪！這首樂曲彷彿是從天堂來的，太美、太不真實了！」塔蒂尼又驚又喜，深深陶醉在這絕美的音樂裡，無法自拔。

「哎呀！我剛才實在不應

《該以貌取人，實在是太不禮貌貌了！」他一邊慚愧萬分，一邊又欣喜若狂，完全忘記了合約的事情；仔細聆賞神祕男子的演奏，讓他感覺自己置身在幸福的天堂。

突然間，塔蒂尼從夢中驚醒；他看看四周，空無一人。他立刻起身拾起身旁的小提琴，努力回想夢裡的美妙樂章，逐漸拼湊出所有音符，譜寫出他認為一生中最棒的曲子《G小調小提琴奏鳴曲》。

後來，他跟朋友說：「我寫的曲子，比那晚聽到的演奏還差得很遠很遠呢！真希望能再聽一次。」由於曲中有許多優美細膩、又極具難度的顫音，所以這部作品又被稱為《魔鬼的顫音》。

給小朋友的貼心話

小朋友，我們絕對不要小看自己，也不能看輕別人，更不要以貌取人。不要輕率的以外表來決定對他人的看法；要仔細觀察別人的優點，然後「見賢思齊」，努力學習他人的優點，讓自己更好。

天才的老爹──雷歐波得‧莫札特

小朋友，你認識音樂神童莫札特嗎？聽過他的音樂嗎？知道他是如何成為偉大的音樂家嗎？

莫札特的成功除了與生俱來的天分外，大多是來自於父親雷歐波得‧莫札特（Johann Georg Leopold Mozart, 1719-1787）親力親為的循循善誘與全心栽培。

老莫札特擅長小提琴演奏，曾編寫過小提琴演奏技巧的教科書。

他不但是薩爾茲堡宮廷裡的室內作曲家，還擔任了大主教禮拜堂樂團

的副樂長，本身就是一位出色的音樂家。

一七五九年，老莫札特指導七歲的安娜練完琴後，赫然發現三歲的莫札特正用他那稚嫩小手，試著彈出安娜的練習曲子，展現出對音樂的非凡領悟力。莫札特四歲拉小提琴、五歲開始作曲，六歲時已會寫難度極高的奏鳴曲和協奏曲。

這對姊弟在音樂上的優異表現，令人驚歎！老莫札特深信「莫札特是上帝賜給薩爾茲堡的奇蹟」，甚至是上天派到人間的音樂天使，到歐洲各地宣揚這對姊弟的優異資賦。於是，夫婦倆放下手邊工作，帶著十歲和六歲的姊弟，陸續展開近十一年的巡迴演出。

他當然有責任好好接受及發揮神的旨意，

在那個飛機和電話都還沒發明的年代，長途旅行是件非常困難的

事；不但道路崎嶇不平，還潛藏著許多危險，並且要費心安排食宿、

音樂課程、語言學習，以及努力爭取演出機會。

有一天，莫札特在巴黎上完課後，對爸爸說：「剛剛老師說我

的英文和法文都念得很道地，下次先不考試。我現在可以跟姊姊玩了

嗎？」

「不行。」

「為什麼？」

「我最近發現，義大利是歌劇的故鄉，你一定要去那裡學習。」

老莫札特拿起他專為姊弟編寫的琴譜說，「我特別找老師，下午開始

讓你們學習義大利語。現在先練琴吧！」

「好吧！」莫札特懂事的說。

「親愛的，旅館費用已經好幾個禮拜沒繳了；再這樣下去，我們可能會沒地方住呢！」妻子瑪麗亞看孩子離開後，輕聲對老莫札特說。

雖然姊弟兩的表演廣受王公貴族喜愛，但收到的酬勞常是一些禮

物或日常用品，而不是可支付生活費用的現金；一家人出門在外開銷大，生活常顯得捉襟見肘。

天下父母心，老莫札特為了孩子的前途，想盡辦法克服重重難關，足跡遍及維也納、慕尼黑、巴黎、倫敦、羅馬等歐洲大城，學會各國語言、各種作曲型式，並認識許多重要的音樂家。

有了父親的用心安排和細心栽培，讓莫札特的天賦發揮得淋漓盡致，為世人留下天籟般的音韻。

給小朋友的貼心話

小朋友，有句臺灣諺語說：「三分天注定、七分靠打拚。」就算是天才如莫札特，也是經過許多努力和學習，才能將上天賦予的音樂天分發揮得淋漓盡致，更何況是平凡的我們呢？所以，我們也要努力學習呵！

讚美奇蹟——約翰‧牛頓《奇異恩典》

小朋友，你知道美國總統歐巴馬是美國開國以來第一位黑人總統嗎？他那來自非洲的祖先們，曾被賣到歐美國家從事很粗重的工作；不但沒被好好對待，還被稱為「黑奴」。是不是很不平等？

兩百多年前是販賣黑奴最流行的年代。商人要將買到的黑人運送到各國，需要耗費幾十天的航程；在船上那麼狹小的空間裡，一大堆人要吃飯、睡覺，生活得那麼久是很不容易的事情。

英國的約翰‧牛頓（John Newton, 1725-1807）的工作，就是來往於

這些國家，以買賣和運送黑人為主。他的父親是地中海地區貿易船的船長，早逝的母親則是虔誠的基督徒，對他影響深遠。

一個偶然的機會，牛頓來到販奴船工作；在交易市場裡，他經歷過許多對待黑人不公平的事。

「來來來，買黑奴唷！」

「十斤蔗糖換一名黑人！」

「五磅咖啡換一個黑人！」

「三個黑人換一匹馬！」

狡猾的歐美商人，到非洲國家拐騙純樸的黑人後，將他們送到市場當成貨品般的買來賣去。上船後，他們被集中在不見天日的狹小空

間裡，遭受到飢餓、毒打等許多折磨，苦不堪言。

牛頓不喜歡這樣的工作，幾次逃跑後都被捉回來拳打腳踢；後來，他也跟著長官們一起吃喝嫖賭、跟著欺負黑人。雖然偶爾會同情他們，覺得自己和那群可憐的黑奴一樣，備受侮辱、沒有未來，卻也漸漸習慣海上生活，甚至當上販奴船船長。

「報告船長，有個黑人生病了。」船員來跟牛頓報告。

「藥太貴了，給他喝點雨水就好。」他正在玩牌，漫不經心的說。

「報告船長，船艙空氣不流通，好幾個人都被傳染，看起來很嚴重。」又有人來報告。

「再多接點雨水給他們喝就好。」他放下手邊的酒杯，狠狠瞪著船員說，「你再一直來報告這些小事，我就把你跟他們關在一起，或是丟入海裡餵魚。」

幾年後，在回國途中，牛頓的船遭遇到嚴重的暴風雨，並失控的撞上礁石；海水從破洞的船身灌入、不斷湧入船艙。眼見有沒入海底的沉船危機，牛頓心中

充滿恐慌，突然覺得這場災難是老天爺在懲罰他這些年的惡形惡狀。

於是，他虔誠的跪在船頭大聲求饒：「仁慈的上帝呀！請您饒恕我們的罪吧！」說時遲那時快，船上的貨物突然倒下，恰巧堵住進水的洞口，船隻奇蹟似的轉危為安、化險為夷。

牛頓決定痛改前非，開始閱讀《聖經》和其他宗教書籍，並戒賭、戒酒、真心同情黑人的處境；他後來進入教會成為牧師，寫下《奇異恩典》這首讚美詩歌。這首歌不僅被基督徒傳唱，也被翻譯成各種文字，成為人們祈求和平的經典曲目之一。

給小朋友的貼心話

小朋友，你家裡有沒有幫忙作家事、或照顧爺爺奶奶的阿姨呢？她們離開自己的家人、朋友，到你家裡幫忙，是不是很辛苦、很需要我們關心呢？請記得，我們也要有禮貌的和她們相處呵！

幽默的智慧——海頓《驚愕交響曲》

小朋友，你曾在幼兒園的畢業典禮、或是才藝班的成果發表會上表演過嗎？想像一下，當你在臺上看到臺下觀眾在聊天、打瞌睡，你的心情會是如何呢？

奧地利的約瑟夫·海頓（Joseph Haydn, 1732-1809），是位聰明機智、幽默風趣又善解人意的音樂家，大家都喜歡尊稱他「海頓老爹」。

海頓成名後，受邀到英國倫敦演奏旅行。每場演奏會雖然佳評如潮、場場爆滿，但當地的貴族觀眾聆賞音樂會的習慣很不好，總是將

音樂會場當成社交場所，不是很認真聆聽。當音樂家全神貫注的演奏時，他們不但在臺下嬉笑聊天，甚至把美妙的樂音當成搖籃曲，當場打起瞌睡來，讓臺上的演奏家們心裡很不是滋味。

「前排左邊的那位身著粉紅色禮服的美麗淑女，剛剛睡得髮歪臉斜，你有沒有發現？」

「有呀！她連手上的小扇子掉在地上都渾然不覺呢！」

「還有、還有，中間靠左邊的那位紳士才誇張，他睡到嘴巴開得好大呢！」

「就是說呀！我看他睡得搖頭晃腦的，頭都快靠到鄰座觀眾的肩上了，好尷尬呵！」

演奏家們在中場休息的後臺，你一言、我一語的討論起觀眾的表現；海頓面帶微笑，在一旁聽得津津有味。

「真可惜，海頓先生都沒看到。」一位演奏家略帶惋惜的口吻說。

擔任樂團指揮的海頓背對著觀眾，當然無法看到觀眾的表情。

「是啊！我沒看到觀眾的睡姿，但我倒是聽到他們此起彼落的打呼聲；和著我的曲子，成了名符其實的《打呼交響曲》，聽起來別有韻味，哈哈哈！」海頓幽默的回答。

忽然，他靈機一動，「哈！有了！」只見海頓的臉龐出現一抹神祕的微笑，開心的說：「感謝打瞌睡的觀眾激發我的創作靈感，我的《第九十四號交響曲》將特別為他們而寫。」

其他團員一頭霧水，不

知道他葫蘆裡賣什麼藥。

不久後，海頓正式發表他的新作品；不知底細的貴婦淑女，以及風度翩翩的紳士，依然精心打扮得衣冠楚楚、珠光寶氣，來到會場附庸風雅，以顯示自己的品味，其實根本心不在焉！

布幕拉開、聚光燈打在舞臺上，樂團一如往常的演奏著輕快舒暢的第一樂章後，進入優美溫

和的第二樂章；那平靜柔美的樂風像極了催眠曲，許多人耳朵聽著、

眼皮也跟著閉上，不知不覺就打起盹來。

當瞌睡蟲大舉入侵、貴族們睡得正香甜時，突然間，所有的樂器

齊放出閃電雷鳴般的聲音，夾雜著定音鼓炮轟式的鼓聲，彷彿青天霹

靂一般，將那些舒服入睡的貴族給震醒了。

「天哪！那是什麼聲音？」文質彬彬的紳士，有的嚇得跌坐在

地，有的跌跌撞撞的逃出場外。

「發生什麼事了？」貴婦淑女們將手按在胸前，驚慌失措的瞪大

眼睛、大口吸氣。

海頓的小玩笑，讓不尊重演出的貴族們醜態百出、尷尬異常；

給小朋友的貼心話

小朋友，當你在臺上演出時，是不是也希望觀眾們可以專心觀賞你使出渾身解數的成果展現呢？所以，當我們成為臺下觀眾時，也一定要用同樣尊重的態度來欣賞別人的演出呵！

此時，海頓卻故意裝做沒看見，讓樂曲有個完美的結束。這部《第九十四號交響曲》因此成名，被後人冠上《驚愕交響曲》之名。

快樂的音樂天使——莫札特《魔笛》

小朋友，你最喜歡看電視、玩電動、還是溜直排輪呢？如果，讓你成天只作最喜歡的那件事，還因此要周遊列國表演或參加比賽長達十幾年，你願意嗎？

音樂神童莫札特（Wolfgang Amadeus Mozart, 1756-1791）在十七歲以前離開家鄉奧地利薩爾茲堡，搭著顛簸的馬車到處旅行、演奏；他留下的六百多部不同體裁的音樂作品，有一半以上就是在旅途中完成的。

由於長期居無定所，莫札特無法結交到知心朋友；雖然受到許多

掌聲和讚美，但也常被人懷疑他的音樂天分，因此須要配合進行各式各樣的測驗。有時，被要求在覆蓋著絨布的鍵盤上演奏，或是用一隻手彈很難的曲子，甚至連科學家巴林頓都跑來研究他；還好，莫札特面對這些挑戰總能迎刃而解，充分展現他過人的音樂天才。

長大後的莫札特失去神童的光環，當年歡迎他的各國皇室對他不再有新鮮感，沒有人要聘雇或重用他，所以莫札特沒有穩定的工作和收入。由於自小生活都由父母打理，妻子康絲坦采又不善理財，生活總是入不敷出，過得非常艱苦。

雖然他努力創作，作品也受到大眾喜愛，依舊無法維持龐大的生活開銷，不得不到處跟朋友借錢。

由於莫札特從小四處奔波表演，身體本就缺乏照顧；長大後，更為了生活而忙碌，讓他心力交瘁，健康狀況持續惡化。一七八八年冬天，家裡沒錢買柴生火取暖過耶誕節，他就拉著太太的手說：「咱們一起跳舞讓全身發熱，就不會冷了。」

還好，開朗的他總是保有天真的赤子之心。

一七九一年初，他巧遇之前合作過的劇院經理席卡內德。

「大師啊！您的《費加洛婚禮》、《唐喬凡尼》這幾齣歌劇都很受歡迎呢！我現在經營的劇院快要撐不下去了，可以請您幫個忙嗎？」席卡內德憂心忡忡的說。

「好呀！沒問題。劇碼是什麼呢？」善良的莫札特也不考慮劇院

的知名度，一口氣就答應了。

「改編自德國童話《魔笛》的故事。劇本我已經改寫好了，就等大師來編譜曲了。」

「太好了，我一直很喜歡這個故事呢！」

為了讓莫札特可以專心創作，席卡內德安排他住進劇院附近的一棟小房子，莫札特風趣的將它命名為「魔笛小屋」——他

就在小屋裡完成這部歌劇。沒想到，《魔笛》竟成了他生命裡最後一齣歌劇作品。

莫札特自古至今都是公認的音樂天才、世界的瑰寶。他的音樂平易近人，聆賞時總令人身心感覺輕鬆愉快；即使貧病交迫，他還是樂觀面對，用最愛的音樂開心創作。他說：「我要把快樂放在音樂裡，讓全世界都快樂。」

莫札特誠摯的表現出音樂的真善美，難怪「現代物理學之父」愛因斯坦也說：「不能再聽到莫札特的音樂，是人死後的一個遺憾。」

給小朋友的貼心話

小朋友，你是否曾羨慕同學成績很好、或是看起來幸福又快樂的樣子？知道莫札特的際遇後，你是否瞭解到，天才也需要努力不懈才能成功？而且，即使在逆境中，若仍能「知足、惜福、感恩」，就不會心隨境轉，而能保持快樂的正向能量！

面惡心善——貝多芬《給愛麗絲》

小朋友，你知道嗎？壞人看起來不一定凶惡，而好人也不一定是和藹可親的模樣呢！

被尊稱為「樂聖」的德國音樂家貝多芬（Ludwig van Beethoven, 1770-1827），外表看起來有點嚴肅；那時候的人總說他的性格孤傲、擇善固執、脾氣暴躁，似乎是個不好親近的人。

其實，他從小被酗酒的父親嚴格教導，長大後則為耳疾所苦，而他又不想讓別人知道他的痛苦，就算被誤解也不願多作解釋；事實上，他的內心是非常善良體貼的。

一個寒冷的聖誕夜裡，貝多芬在維也納街頭巧遇一位面帶憂傷、衣衫單薄的小女孩，他好奇的問她：「小妹妹，今晚是家人團聚的耶誕夜，妳怎麼一個人在外面逛，看起來又著急又傷心，到底發生了什麼事？」

「我的鄰居雷德爾伯伯生病了，他身邊一位親人也沒有。」小女孩哭著說，「他唯一的小孫女上個月生重病死了，雷德爾伯伯為此傷心欲絕、臥病在床。」

「可憐的雷德爾伯伯是位善良的畫家，他喜歡唱歌和畫畫，還將賣畫賺的錢拿來幫助我們這些窮鄰居，自己只剩下一架破鋼琴，連看病的醫藥費也沒有。」

「他現在正發著高燒，還說想再去看看原野的景色、聽聽大海的聲音。」小女孩非常苦惱的說，「可是，現在是冰天雪地的寒冬，哪裡找得到原野景色？更不可能聽到大海的聲音！雷德爾伯伯幫助我們這麼多，看他病得這麼難過，我們卻一點辦法也沒有……」小女孩又流下了眼淚。

「小妹妹，妳叫什麼名字？」貝多芬拍拍小女孩的肩，低頭問她。

「我叫愛麗絲。」

「愛麗絲，請妳帶我去見雷德爾伯伯，也許我能幫點忙。」

「謝謝您，先生！」小女孩喜出望外，驚訝的看著他，並快步的

領著貝多芬往回家的路走。

當貝多芬打開雷德爾家的舊鋼琴，忽然閃現的靈感引領著他的雙手在琴鍵上優游，將一個個跳動的音符串連成美妙的旋律；前一刻猶如山風吹過原野的低吟，下一刻則猶如海水拍落岸邊的波濤，流瀉出充滿畫面的樂曲。

此時，雷德爾伯伯從病床上直起身子，完全忘記病痛的折磨，

面帶微笑的隨著旋律及節拍輕輕點頭；當樂聲結束，他開心的走到鋼琴旁，擁抱沉浸在音樂裡的貝多芬。

貝多芬留下身上僅有的一點錢，讓小愛麗絲為雷德爾伯伯拿藥，隨即消失在茫茫的白雪裡。許多年後，貝多芬依然清楚記得那個耶誕夜裡所彈奏的樂曲，便將這首鋼琴曲命名為《給愛麗絲》。

給小朋友的貼心話

小朋友，看起來很嚴肅又不大親切的「樂聖」貝多芬，其實非常溫柔善良，用音樂撫慰人心、幫助過許多人。不要因他人的長相或表情而有成見，試著多發現別人的優點，欣賞他們的長處吧！

用木鞋拉小提琴——帕格尼尼

小朋友，你知道小提琴有四根弦嗎？有位創意十足的作曲家，寫出只使用三根、甚至一根弦的曲子呢！他甚至在荷蘭木鞋上打進釘子、拉上琴弦，演奏出奇特又美妙的曲子，是不是很特別呢？

人稱「小提琴之神」的義大利小提琴家帕格尼尼（Niccolò Paganini, 1782-1840），出身貧窮家庭，父母親付不起學費讓他拜師學藝，更激發他努力練習、勤奮向上的動力，因此練就神乎其技、變化多端的演奏技巧。

一八三二年，帕格尼尼得了非常嚴重的肺病，到了冬天病情就會惡化；於是，他選擇氣候比較溫暖的法國巴黎，邊養病邊創作。

他住在一間小屋裡，不舒服時成天都躺在床上休養，還請了一位甜美可愛的女孩來照顧他的生活起居。即使工作再忙碌煩瑣，女孩也總是帶著親切的笑容，舒緩了帕格尼尼病痛時的鬱悶心情。

有一天，女孩卻愁眉苦臉的走進屋裡，臉色看起來很蒼白，和以前比起來判若兩人。

帕格尼尼很關心的問她：「發生什麼事了？妳看起來心事重重的樣子。」

「前陣子男朋友跟我求婚，所以我們最近在為婚禮作準備。」她終於忍不住放聲的哭了起來，「沒想到，他卻收到召集令，有可能被

編派到最危險的地方去打仗；我很擔心他會因此死在戰場上，回不來

了！」

「那可怎麼辦？」帕格尼尼也為她的幸福著急起來。

「我想找人幫他去服役！」女孩眼睛閃過一絲光彩。

「嗯，這也是個辦法！」

「可是……我沒有錢……」

「需要多少錢呢？」

「一千五百法郎！」

那時的帕格尼尼雖然已是位名滿天下的音樂家，但一千五百法郎

是筆大數目，一時間也籌不出來。眼看著女孩的幸福就要化為泡影，

他不禁為自己的無能為力感到難過。

想了半天，帕格尼尼想到了一個辦法！「我最近身體好多了，」他拍拍女孩的肩膀，淡淡的笑著說，「妳等三天看看，也許我有辦法可以幫妳。」

他隨即起床，上街買了一隻荷蘭木鞋，打上釘子、裝上四根琴弦，製成一把奇怪的木鞋提琴。接著又寫了幾張海報到街上張貼，上面寫著：「帕格尼尼的木鞋提琴演奏會！曲目：《年輕情

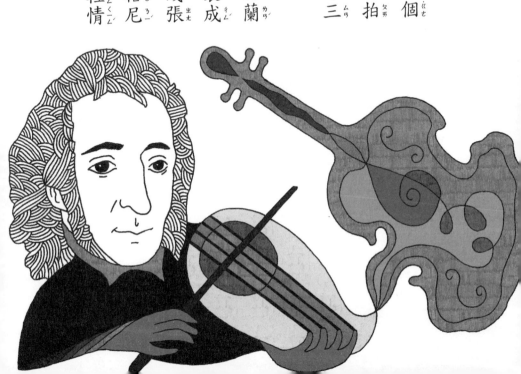

人之夢》。」

「木鞋也能演奏？」

「帕格尼尼又有新花樣了！」

「咱們快來聽聽看，這木鞋會發出什麼怪聲音？」於是，大家爭先恐後的買票。

演奏會的票房很好，大家都讚歎：木鞋提琴居然也能演奏出動人心弦的樂音！

會後，帕格尼尼將所有收入約二千法郎交給女孩：「妳趕快找人代替妳未婚夫入伍吧！剩餘的錢給妳辦婚禮，這隻木鞋提琴就當我送妳的結婚賀禮。」

這就是擁有魔鬼般琴技的帕格尼尼；一個富有柔軟慈心的帕格尼尼；一個充滿創意、敢於突破現狀的帕格尼尼。

給小朋友的貼心話

小朋友，帕格尼尼用創意助人，是不是非常溫暖又有趣呢？由於他的演奏技巧太高超了，甚至傳說：「他一定跟魔鬼打過交道！」其實，他的創意背後，是靠自己努力不懈的練習再練習，才能練就出神入化的演奏技巧。只要認真學習，你也能成為名符其實的創意家呵！

將壓力轉換為動力——羅西尼《奧賽羅》

小朋友，你每天放學回到家，是先玩還是先寫功課？放寒假或暑假時，是不是在開學前幾天才挑燈夜戰的趕功課呢？

傑出的義大利歌劇大師羅西尼（Gioacchino Rossini, 1792-1868），是位天賦異稟、機智幽默、令人尊敬的偉大音樂家。他熱愛美食、享受生活，但是做事態度時常拖拖拉拉，每次都火燒屁股才完成最後一個音符，讓大家急得像熱鍋上的螞蟻，實在很糟糕。

一百五十年前，電影和電視都還沒發明，能觀賞一齣現場表演的

戲劇，又能搭配符合劇情的音樂及演員的現場演唱，是當時最摩登而高雅的休閒享受。

羅西尼的歌劇非常受到大眾喜愛，是作曲家當中的超級明星（大概就像現在的周杰倫一樣）。有一天，一位劇場經理找上羅西尼：

「大師啊！我想請您幫莎士比亞的《奧賽羅》譜寫一齣歌劇，不知道您覺得如何？」

「太好了，我非常喜歡這齣戲，我會全力以赴的創作！」

「那我們就一言為定！」兩人開心的握手立約。

幾個月過去了，劇場經理又來找羅西尼：「大師啊！《奧賽羅》就要上演了，不知道您曲子寫好了嗎？」

「哈！我一個音符都還沒寫呢！」羅西尼一派輕鬆的說。

「什麼！」劇場經理嚇壞了，「您還沒開始寫？」

「是啊！您別擔心，我一向是『急中』才能『生智』，安啦！」

「那還得了！這戲要是開天窗，我們就得過苦日子了！」劇場經理氣急敗壞的直跺腳，「看來，我得想個好法子，讓您可以專心寫作才行。」

於是，他安排羅西尼住進旅館小屋裡，還派人在門口守著，只要他寫完一張就立刻送回劇場給抄寫員謄稿（當時沒有電腦和影印機，都得靠人工抄寫），再分送給演員練唱及走位、讓音樂家練習演奏，所有劇組人員都繃緊神經，全力配合。

還好，羅西尼有非凡的音樂才華和抗壓性；在這麼急迫與艱困的環境裡，能不負所望的完成作品。

一八四八年，那不勒斯的一家報紙刊登樂迷寫給羅西尼的公開信：「我的侄子是位音樂家，但他不知道要如何為歌劇寫序曲；您是經驗豐富的歌劇大師，是否可以給他一點建

議呢？」

幽默的羅西尼在公開信裡提出七個建議，其中一項是：「我寫《奧賽羅》的序曲時，被劇場經理關在那不勒斯的小旅館裡，屋內只有一大碗水煮麵條，上頭連根蔬菜也沒有。

「而且，他還派人緊盯著我，每寫完一張樂譜，就得將稿子從窗戶扔出去給抄譜員；他還威脅，如果我沒有如期完成，要把我整個人也扔出窗外。所以，不妨讓您的侄子也試試這個辦法──將他關起來。記住，絕對不能讓他嘗到餡餅的迷人滋味呵！」

給小朋友的貼心話

小朋友，俗話說：「今日事，今日畢。」羅西尼的才氣可不是每個人都有的，「臨時抱佛腳」的結果往往會不理想，讓人後悔莫及。所以，該做的事還是要安排時間一步步的完成，才不會事到臨頭才手忙腳亂呵！

荒地上的《野玫瑰》——舒伯特

小朋友，你喜歡上學嗎？喜歡學習新知識和新事物嗎？如果家裡無力負擔你的學費，你該怎麼辦呢？

「歌曲大王」奧地利音樂家舒伯特（Franz Schubert, 1797-1828）短暫而豐富的一生，就如同他所譜寫的歌曲《野玫瑰》一樣，生長在困苦貧瘠的荒地上，依然堅強、積極樂觀，綻放出最嬌豔美麗的花朵。

舒伯特的父親是位貧窮的小學校長，他中學畢業後也在小學任教。那個時候電燈還沒發明，天黑後得靠燃燒煤油來點燈照明；為了

節省油燈費用，舒伯特總是趕在天黑前改好學生的作業，還利用過期考卷的背面譜曲。

他嘴裡常叨念著：「如果我有錢買紙，就可以天天作曲了！」此外，他當時最大的願望，就是能買顆令人垂涎欲滴的蘋果，品嘗那香甜爽脆的口感。但是，這一切都像是遙不可及的夢想。

一個寒風刺骨的冬夜，十八歲的舒伯特在學校練完琴後，裹著衣衫、踩著石板地回家。在寂靜冷清的維也納街頭，他突然看到一個衣衫單薄的小男孩，拿著一本書和一件衣服，身體微顫的站在舊貨店門前。

「咦？那不是漢斯嗎？」舒伯特冷得打了個哆嗦；他拉起衣領，快步走向小男孩。

「漢斯，你怎麼會在這裡？」

「老師好！」漢斯恭敬的向舒伯特行個禮，「我沒有錢繳學費，但是我好喜歡念書、好想和同學在一起、好想再學到新的知識……」

說著說著，他紅了眼眶，低下頭緩緩的說，「所以，我要把書和衣服賣掉，才有錢繳交學費；可是，我站了一個晚上，都還沒有人為我停下腳步。」

舒伯特心疼極了，他自己也有過類似的經歷；為了能夠學習音樂，他小時候也曾變賣過衣物和書籍，或是在小工廠當童工，來賺取學雜費。他實在非常同情漢斯的遭遇，但他自己也是一貧如洗啊！

冷風颼颼、寒氣逼人，舒伯特不自覺的將手放入口袋保暖，突然

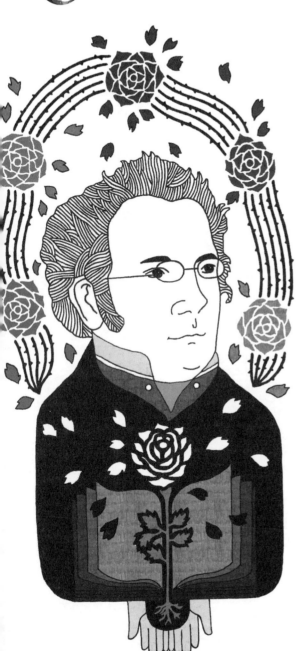

發現身上還有幾個銅板；那是他一點一滴的辛苦存下來，想要用來買紙作曲的錢。

舒伯特欣喜若狂，趕緊翻遍全身口袋，毫不猶豫的拿出所有銅板，放在漢斯冰冷的手上，對他說：「老師買下你這本書，你披著衣服

「快回家吧！」

「謝謝、謝謝！非常謝謝老師！」漢斯看著手中的銅板，心中充滿感激，他知道自己那本舊書值不了這麼多錢。

「要努力求知、好好學習呵！」

看著漢斯離去的背影，舒伯特放下心中的一塊大石頭，滿心歡喜的就著昏黃的街燈打開舊書，看到一首歌德（Goethe, 1749-1832, 德國大文豪）的詩《野玫瑰》：「男孩看見野玫瑰，荒地上的玫瑰，清早盛開真鮮美，急忙跑去近前看，愈看愈覺歡喜。玫瑰、玫瑰、紅玫瑰，荒地上的玫瑰……」

舒伯特愈看愈歡喜，便將這首美妙的詩篇譜上優美的旋律，成就

了一首傳唱兩百年的經典名曲。

舒伯特的一個善念引生一段因緣，成就一首名曲，這是不是「善的循環」？

《給小朋友的貼心話

小朋友，不僅是兩百年前的舒伯特和漢斯，在你爺爺奶奶小時候，上學也是件很不容易的事，一般家庭的孩子得幫忙家裡的工作；只有生活還過得去的家庭，他們的小孩才能無憂無慮的上學。所以，一定要好好珍惜和把握學習的機會呀！

分享「幸福」的魔法師──孟德爾頌《結婚進行曲》

小朋友，你覺得自己幸福嗎？當你很開心、很幸福時，會不會也想把這種愉快的心情跟其他人分享呢？

天資聰穎、家庭背景良好的孟德爾頌（Felix Mendelssohn Bartholdy, 1809-1847），是音樂史上難得一見的幸運兒，他名字裡的「Felix」就是拉丁文「幸福」的意思。

孟德爾頌出生在德國漢堡的書香世家，祖父是哲學家、父親是位銀行家、母親則是受過高等教育的富商女兒，父母都非常注重四個孩

子在教育與藝術方面的學習；排行老二的他和姊姊芬妮感情最好，都具備極高的音樂天分。

一八二六年夏天，姊弟倆一起閱讀莎士比亞的名著《仲夏夜之夢》。

「莎翁將這部希臘神話改編得真好，妙語連連、趣味橫生，讓人愛不釋手。」十七歲的孟德爾頌開心的說。

「是啊！原來，我們凡人和神仙面對感情時的甜蜜和煩惱是一樣的。」氣質高雅的芬妮豁然開朗的說，「精靈們在夏夜森林裡巧遇一堆人，不小心亂點鴛鴦譜，居然讓睡在花叢裡的仙后張開眼後立刻愛上一頭驢子，真的好好笑唷！」

「仙境原來跟人間一樣忙碌吵鬧、豐富有趣呢！我來為這部書寫個序曲好了。」

「你要創作『仙境』的音樂？」芬妮瞪大眼睛說，「從來沒有音樂家寫過這種曲子呢！」

「那有什麼關係！我可以運用莎翁的文字，在我腦海裡繪製成熱鬧繽紛的夏夜森林，再轉化為音符、譜寫成樂曲，一定沒問題的！」

孟德爾頌的文學、繪畫造詣很高，還精通四國語言呢！

他僅花了一個月時間，運用高超的技巧譜曲，靈活搭配各種樂器特質，繪聲繪色的營造出月光清朗、豐富多采、如夢似幻般虛無縹緲的仙境風情。

他先請家裡的樂師班演奏，
而後在幾個私人聚會裡發表都
深獲好評；連長他六十歲、年
輕時聆賞過莫札特演奏的大文
豪歌德，聽過《仲夏夜之夢》序
曲後都讚不絕口，稱孟德爾頌是
「十九世紀的莫札特」呢！

直到一八四三年，普魯士國
王盛情邀請，孟德爾頌才編寫其
他十二段配樂，加上原來的十二

分鐘序曲，完成總長一個多小時的整套音樂。其中最膾炙人口的《結婚進行曲》則是全劇的高潮——幾對情侶在精靈的協助下步入禮堂，那歡樂悠揚的旋律，就像是孟德爾頌在分享他幸福圓滿的生命。

除了作曲和指揮外，孟德爾頌還致力發揚韓德爾、巴哈、貝多芬、舒伯特等音樂大師的作品，創辦德國第一所音樂學院，甚至發明指揮棒、奠定指揮的領導地位，對西方音樂的貢獻功不可沒。

給小朋友的貼心話

小朋友，生長在幸福家庭裡的孟德爾頌，非常懂得「知福、惜福、再造福」，曾立志要幫助別人；後來，他果然幫助許多人成為音樂家、或是發揚大師的作品，並且創作許多美妙動人的樂曲留給後人。

音樂詩人──舒曼《兒時情景》

小朋友，當你遇到問題時，你會選擇哭著放棄？還是放下情緒，把挫折當成寶貴的經驗，重新出發？

德國的舒曼（Robert Alexander Schumann, 1810-1856）是位意志堅定、不屈不撓、化危機為轉機，集作曲、指揮及音樂評論於一身的音樂家。

舒曼的父親是位作家、書店老版及出版商，所以舒曼從小就接觸家。拜倫、歌德、席勒等文學大師的作品。在父親的循循善誘之下，引發

他對音樂的喜愛；十二歲時組織了一個小型管弦樂團，偶爾也填詞譜曲，並開始研究海頓、莫札特和韋伯的作品。

後來家中遭逢變故，父親突然去世。他遵從母親的意思，以優異的成績進入萊比錫大學研讀法律；經朋友介紹而認識鋼琴家威克和他九歲的女兒克拉拉。

威克覺得他很有天分，主動與舒曼的母親溝通，答應讓他踏上學習音樂之路。之後，舒曼與相差九歲的天才鋼琴家克拉拉，因欣賞彼此的才氣而互相愛慕，兩人在她二十一歲生日那天結為連理。

「你太晚學琴，手指不夠靈活，尤其是無名指的力量不夠！」威克對舒曼提出忠告。

「謝謝老師的指點，我一定會加倍練習！」一心一意想成為鋼琴家的舒曼，絞盡腦汁後想到一個怪招：把中指吊高高，讓無名指有機會練習用力。

想不到，他這種錯誤的練習方法卻讓無名指越來越僵硬，以致於完全不能動彈。才決定投入音樂學習一年就發生這種令人扼腕的事，二十二歲的舒曼絕望得想去死，於是提筆寫下遺書。

「親愛的媽媽和克拉拉：不能成為鋼琴演奏家，令我遺憾終生、非常沮喪……」寫到這兒他呆住了，不知道接下來要寫什麼？

他左思右想，眼睛呆呆的盯著手中的筆；突然，他笑了「哈……不想死了！我既然能握筆就能創作寫曲，當個作曲家；或者當個評論

家，向樂迷介紹音樂呀！」

一八三四年，舒曼創辦了《新音樂》雜誌，推薦及評論當時的音樂創作；他獨到的見解，讓孟德爾頌、白遼士、蕭邦、布拉姆斯的作品，受到大眾的注目與青睞。

在那個沒有錄音機的年代，古典音樂家的作品不容易被當代人發掘；透過舒曼的評

論發表，讓世人重新認識巴哈、貝多芬、舒伯特等大師的樂曲價值，對於樂壇的影響深遠。

克拉拉常覺得舒曼像個天真的小孩；於是，他在一八三八年寫下《兒時情景》組曲。舒曼說：「這部曲子，是大人在追憶自己的兒時情景。」

他用音樂懷想孩童無憂無慮的玩耍嬉戲，或是依偎著大人說故事、進入夢鄉等生活情境；單純悠揚的旋律，洋溢著濃厚的藝術氣息與浪漫的抒情氛圍，他因而被稱為「音樂詩人」。

當時，舒曼如果沒有重新振作起來，今天也不會有人記得他了。

給小朋友的貼心話

小朋友，連大音樂家舒曼都曾因挫折感到絕望，而有輕生的念頭；還好他化危機為轉機，山不轉路轉，換個角度看事情，重新振作，才能奠定自己在樂壇上的地位。所以，「天下無難事，只怕有心人」；只要勇敢面對困難，便會看到克服的機會與可能性！

悲天憫人的胸懷——蕭邦

小朋友，你認識的同學朋友當中，有沒有家庭狀況看起來比較不富裕、或是很認真但成績不是很好的同學？你會想要如何幫助他們呢？

被尊稱為「鋼琴詩人」的波蘭音樂家蕭邦（Frederic Chopin, 1810-1849），擁有慈悲而敏感的胸懷，運用他那情感豐富、動人無數的樂聲舉辦慈善音樂會，幫助許多需要幫助的人。

蕭邦的父親是位老師，對孩子們的教育非常嚴格。被視為神童的蕭邦從小品學兼優，文學、自然、科學等科目也都表現優異；六歲開

始習琴、七歲就能譜曲、八歲登臺演出，展現出驚人的音樂天賦而獲得滿堂彩。他高超的鋼琴造詣逐漸為人所知，並順利考取國立音樂學院。

有一次期末考後，疼愛孩子的父親對他說：「你最近很認真的準備考試，真是辛苦了。我找了一個很棒的溫泉渡假村，讓你去放鬆一下，好為下學期的課業作準備。」

「謝謝爸爸！」他開心的說。

蕭邦背著行囊來到著名的溫泉渡假勝地；溫泉區的明媚風光、休閒氛圍，讓他身體和心靈得到舒坦的慰藉。突然間，他發現溫泉旅館旁邊有一座孤兒院。

他仔細觀察：「咦！這孤兒院斑駁的外牆看起來好老舊，和我住的這間新穎而高雅舒適的旅館相比，真是天差地遠哪！」

「我不但有疼愛我的家人，可以學習最愛的音樂，爸爸還花錢讓我來度假，我真是太幸福了！想想孤兒院的孩子們，沒有爸爸媽媽的關愛和陪伴，什麼都沒有，實在很可憐。」他心裡想著，「唉！我能為他們作點什麼事嗎？」他很快就想到了好辦法。

「老闆您好！我是蕭邦，我想辦兩場慈善鋼琴獨奏會，為隔壁的孤兒院募款。請問您這裡有合適的場地嗎？」

「您就是有波蘭『第二個莫札特』之稱的蕭邦啊！」旅館老闆很驚訝，「想不到，您年紀輕輕卻這麼有愛心，真是太好了！場地的事

就包在我身上，孤兒院的孩子們一定會很感激您的。」

「我只是略盡棉薄之力而已，老闆的成全才最值得感謝！」蕭邦已經開始構思這次溫泉假期的慈善演奏會，將度假和善行巧妙結合。

後來，他離開家鄉，到維也納和巴黎繼續學習。此時，波蘭國內發生戰事，許多人歷盡千

辛萬苦、顛沛流離的逃難到巴黎，過著居無定所的難民生活，讓蕭邦痛心疾首，極力的想要幫助他們。

他想到了溫泉鄉的鋼琴獨奏會，就如法炮製，馬不停蹄的舉辦慈善音樂會，將募到的錢拿去幫助流亡到異地的故鄉人。

從二十五歲疑似罹患肺結核之後，蕭邦就常常反覆咳嗽，甚至咳出鮮血。一八四八年蕭邦前往英國，在倫敦舉辦慈善音樂會，為英國的波蘭難民募款；音樂會接近尾聲時，蕭邦咳出大量鮮血，病倒在舞臺上——這一次公開演奏，竟是他生前的最後一場音樂會。

蕭邦的生命就像風中殘燭，隨時可能熄滅。隔年十月十七日凌晨，蕭邦用盡僅存的能量，無力的連咳幾聲，為自己的生命畫下休止

符。他的喪禮來了三千多人，他長眠的巴黎墓園總是鮮花不斷，可見後人對他的懷念與感激。

給小朋友的貼心話

小朋友，蕭邦用他精湛的琴藝，幫助許多需要幫助的人。你的年紀雖然還小，是否也能想想看：自己最擅長的是什麼？是不是也能多付出一點關心，幫助你周遭的同學或朋友——比如分享文具用品或複習功課？

桃李滿天下的鋼琴之王——李斯特

小朋友，當你遇到成績或才藝表現都比你出色的人，你會給他們真心的讚美嗎？相反的，對於表現不如你的人，你會真心的想幫助他嗎？

匈牙利音樂家法蘭茲‧李斯特（Franz Liszt, 1811-1886），因為受到老師卡爾‧徹爾尼的指導而功成名就，決定也要成為一位春風化雨的老師。

徹爾尼是貝多芬最有才華的學生。李斯特十歲時，舉家移居音樂之都維也納拜徹爾尼為師；徹爾尼是位鋼琴教育家，他所創作的練習

曲集，至今仍是重要的鋼琴教材之一。

年幼的李斯特能即興創作，還能輕鬆的演奏任何樂曲；徹爾尼對他驚人的潛力感到十分震撼，認為他是位不可多得的天才鋼琴家，決定免費教他彈琴。一八二三年，貝多芬在聆賞李斯特充滿活力的演出後深受感動，上臺親吻他的額頭來表示讚揚。

他學得又快又好，才兩年的時間，徹爾尼就說：「我已經傾囊相授，全都教完了；今後，你可以前往巴黎深造。」

李斯特非常感謝老師的恩情，他常對人說：「我的一切都是徹爾尼教我的。」

虛心向學的李斯特，傾心研究帕格尼尼魔鬼般的小提琴演奏技

巧，用琴鍵譜寫出《帕格尼尼大練習曲》；白遼士的《幻想交響曲》則啟發他創作《但丁交響曲》、《浮士德交響曲》等別出心裁的交響詩。他非常讚賞蕭邦詩情畫意的柔美琴聲，決定在自己的演奏會上悄悄的讓蕭邦代替自己演奏，藉此大力推薦這位樂壇新秀。他虛懷若谷的胸襟令人十分欽佩。

他革新鋼琴的演奏技巧與表演方式，用靈活有力的彈奏手法，讓鋼琴的表現張力發揮到淋漓盡致，營造出管弦樂的效果；因此，他被譽為「鋼琴之王」。

一八四八年，他受聘到威瑪擔任宮廷樂長，並希望將威瑪打造為德國的音樂重鎮。他是位有教無類的教育家，只要有心向學的人，不

分貧富貴賤，都能受到他義務的指導；因此，有些僅上過他一堂課的人，也宣稱自己是李斯特的學生。

某天，他來到德國一個小鎮，看到街上貼著醒目的海報：「世界著名音樂家李斯特的得意門生安妮，將舉辦鋼琴獨奏會。」

「嘿！我哪來這位『得意

門生』？」李斯特看著海報啞然失笑，分明是冒牌學生假用他的名聲招搖撞騙。他便派人找到安妮。

「大師對不起！」安妮嚇壞了，立刻跪地求饒哭著說，「我是個可憐的孤兒，為了取得觀眾認同，才冒充是您的學生。真對不起！」

「說謊是欺騙的行為；不過，『知錯能改，善莫大焉』。妳來彈琴給我聽聽吧！」

安妮擦乾眼淚，振作起精神，認真彈奏；她優美的琴聲感動了李斯特，當場指點她幾個技巧。

「現在，妳是我真正的學生了！」李斯特高興的對她說，「請在節目單加上：李斯特老師客串演奏。」安妮聽了，感動得流下淚水。

李斯特諄諄教誨、提攜後進的風範，不愧是名滿天下的音樂教育家。

給小朋友的貼心話

小朋友，李斯特海納百川的汲取其他音樂家的優點，還有提攜後輩及寬恕別人的特質，是不是很值得我們為他按讚呢？我們都應該學習李斯特的胸襟，廣結善緣，讓自己成為更棒的人呵！

把愛傳出去——威爾第《那布果》

小朋友，當你發生困難時，老天爺好像都會找人來幫助你；如果你有機會或能力的話，是不是也想幫助別人呢？

歌劇大師威爾第（Giuseppe Verdi, 1813-1901）生長在義大利北方布塞托的小鎮上。經營小旅館的父母生活雖不富裕，卻很瞭解威爾第對音樂的喜好，幫他買了小鋼琴、找了老師，開啟他的音樂之路。

威爾第是個認真學習的好學生，十二歲就在教堂裡為每星期來作彌撒的教徒彈奏管風琴。鎮上有位熱愛音樂的富翁安東尼奧‧巴列

齊，常在家裡舉辦音樂會，威爾第經常受邀演出，偶爾也趁機發表自己的創作曲，因此受到巴列齊的賞識。

在一次演奏會後，巴列齊跟他說：「我的店裡需要一位人手；若你有興趣，可以白天在店裡工作，下班後教我女兒彈琴，也可以彈彈我家客廳裡的那臺大鋼琴。」

「真的太榮幸了，謝謝您給我這次機會！」威爾第喜出望外。從此，他就一邊工作、一邊進修音樂。

威爾第十八歲時，巴列齊看得出他的資質很高，一直留在小鎮上將會埋沒他的才能，於是對他說：「既然你對音樂那麼有興趣，我看你還是去米蘭深造比較好。」

「我知道米蘭有很多優秀的音樂家，還有頂尖的音樂學校；不

過，離鄉背井去念書，需要很大一筆費用，我實在無法負擔。」

「錢的事你不用擔心，只要好好學習，就是對我最好的回報。」

後來，巴列齊還將女兒瑪格麗塔許配給他，讓他過了幾年幸福美

滿的家庭生活。威爾第非常感謝巴列齊對他的支持和肯定，他期許自

己：「有朝一日，也要成為別人的貴人！」

威爾第持續創作，幫米蘭最重要的史卡拉歌劇院作曲，在樂壇上

逐漸嶄露頭角。然而，很不幸的，妻子和兩個年幼的孩子相繼去世，

給了他很大的打擊。

一個冬夜裡，他巧遇劇院的經紀人羅蜜歐‧梅列里。梅列里說：

「聽說你家裡發生了不幸的事情，請你要保重呀！」

「謝謝你的關心，我會努力的。」

「那太好了，我有齣歌劇《那布果》需要找人編曲。」

「我的心情還沒調適好，不行啦！」

「可是，這部歌劇對我們國家的意義重大；以你的音樂

造詣以及對民謠的精闢研究，這部《那布果》非你莫屬！」

梅列里慧眼識英雄；一八四二年《那布果》首演後獲得空前的迴響，短短三個月內演出高達近六十場。威爾第非常感恩梅列里對他的幫助，不但讓他走出傷痛，也將他推向事業的高峰。

他心中還惦記著「要幫助別人」的心願，於是著手購買土地和農莊。

一八九六年，他在米蘭興建了一幢又大又舒適的房子，讓年老又貧病無依的音樂家能有安心靜養的地方。他的心願終於達成了。

給小朋友的貼心話

小朋友，有句話說：「分享使人更快樂。」分享你所擁有的，快樂會留在你心中。威爾第將他所獲得的愛傳送出去，成為別人心中的貴人，也成為受人尊敬的「義大利國寶」，是不是很值得學習呢？

築夢大師——華格納

小朋友，你曾在劇場裡聽過音樂會或看過表演嗎？為什麼劇場裡的舞臺、布景、燈光

等設施要這樣安排呢？

一百多年前的表演場地設計得不是很好；當表演者在臺上演出時，人們可以低聲談笑、隨意走動，對於演出者以及真心想聆賞的觀眾都很不尊重。無怪乎好脾氣的海頓作了一首《驚愕交響曲》，來嚇嚇不專心的聽眾。

德國音樂家理察·華格納（Richard Wagner, 1813-1883）非常不喜

歡這樣的表演場地。早在他二十四歲擔任里加劇院指揮時，就一心一意想興建一座專門上演他作品的劇場，以改變當時設計不良的表演場地；但是，龐大的經費讓他無法立刻完成夢想。

華格納將音樂、戲劇、舞臺、布景等元素結合在一起，創作出《唐懷瑟》、《羅恩格林》等獨樹一格的歌劇，深受觀眾喜愛，讓他嘗到成功的滋味。

他的作品傳遍德國許多城邦；熱愛藝術與歌劇的巴伐利亞國王路德維希二世，自從觀賞《羅恩格林》的演出後，便成為華格納的頭號粉絲。一八六四年，路德維希二世邀請他來到慕尼黑，不但提供資金讓他專心創作，還蓋了豪華大別墅給他居住，甚至下令建造華格納的

夢想劇院。

華格納在慕尼黑住了一陣子後，國王有一天將他找到皇宮裡。

「大師啊！您在這裡住得習慣嗎？還有沒有什麼需要的呢？儘管跟我說，不要客氣唷！」

「謝謝國王的好意，我確實很想蓋一座適合表演的歌劇院呢！」

「那太好了！早就耳聞大師對劇院設計有創新的建議和想法。」

「我希望整個劇院的裝飾越簡單越好，觀眾進來後不會分心欣賞場內的雕飾，心中和眼裡都只有舞臺上的演員和表演就好。」

「有道理！既然來看戲了，當然要專心呀！」

「新歌劇院的舞臺要再大一點，燈光和音樂效果務必要作到盡善

盡美；正式演出時，只有舞臺亮著燈，觀眾席要保持黑暗才能專心。樂隊席則隱蔽在舞臺前端正下方與觀眾隔離；一來可區隔舞臺上的真實與幻境，二來樂團能將優美的音質拋向舞臺，與演員的歌聲融合後反射到觀眾席上，提升整體的視覺與聽覺水準。

「您說得很有道理。但不知大師是否有合適的地點呢？」

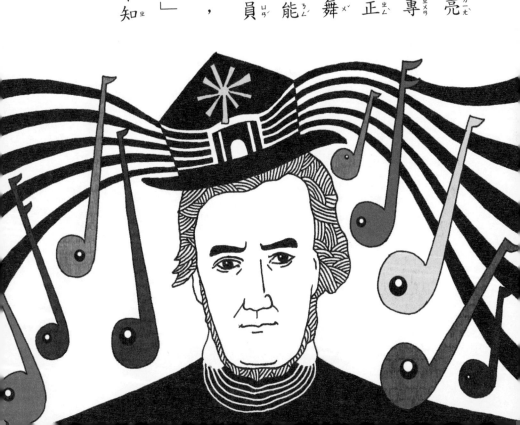

「我覺得巴伐利亞北部的拜魯特風景優美，遠道而來的觀眾看完表演後，還可以多留幾天、順便旅遊，是非常適合的地點。」

「嗯！大師果然考慮周詳，我趕緊派人去找場地。」

「謝謝國王的恩賜。至於龐大的建造經費，我將到各地舉辦募款音樂會來籌措。」

「我也會跟國會爭取預算，來援助這個偉大的計畫。」

華格納的構想，堪稱現代劇院的設計先驅。經過幾年的努力，一八七六年八月十三日起，「拜魯特歌劇節」正式展開，歐洲因此掀起了十多年的「華格納旋風」。延續至今一百多年，每年的歌劇節仍是全球樂迷引頸企盼的音樂盛事。

給小朋友的貼心話

小朋友，你的夢想是什麼？華格納除了在音樂上的成就外，他還耗費近四十年的光陰，努力學習各種知識，來堅持與實現自己的劇院夢想。下回去劇院看表演時，不要忘了仔細體會劇場的建築設計之美呵！

維也納的生命活力——小約翰‧史特勞斯

《藍色多瑙河》

小朋友，你喜歡跳舞嗎？會不會跟著電視裡的MV，學跳最新流行的舞步？以前的人們，也有他們當時流行的舞步呵！

兩百年前的奧地利，最流行的舞步是「華爾滋」——圓舞曲；在史特勞斯家族推陳出新、創作出各種圓舞曲的推波助瀾下，風潮持續蔓延整個歐洲，甚至到了北美洲。

居功厥偉的就是小約翰‧史特勞斯（Johann Strauss, 1825-1899）。

他遺傳了父親老約翰‧史特勞斯的音樂造詣，經由母親的全力支持，

在樂壇大放光彩；同時也提攜約瑟夫和愛德華兩位弟弟，站上指揮和作曲的舞臺，在維也納建立了「史特勞斯王國」，自己則被世人譽為「圓舞曲之王」。

一八六六年，奧地利在普奧戰爭中打了敗仗，全國民眾都感到萬分沮喪，首都維也納的居民情緒更是沉悶低迷。

那時，小約翰擔任維也納宮廷舞會的指揮。有一天，他和男聲合唱協會指揮赫貝克一起在街上散步。

「你看，街上的人看起來都很憂傷鬱悶的樣子。唉！」赫貝克嘆了口氣。

「是啊！雖然才短短的七週，無情又可怕的戰爭還是會造成人員

傷亡。」小約翰也感到無可奈何。

「我有些朋友在戰場上受傷，有的當場死亡；每一條寶貴的生命背後，都會影響到好幾個家庭。再這樣下去，大家都要得憂鬱症了！」

「就是說呀！最近大家都死氣沉沉，連最愛的音樂也不聽；咱們『音樂之都』的美譽，快要改成『憂鬱之都』了。」

「音樂！」他轉頭看著小約翰，「對了！你來寫、我來唱，創作一部『象徵維也納生命活力』的合唱曲，用音樂喚起大家的朝氣和信心！」

「可是，我沒寫過合唱曲耶！」

「現在只有你的音樂可以提振大家的士氣！我對你有信心，一定沒問題的啦！」

「嗯！我想想看。」小約翰看看四周喃喃自語，「大自然是療癒身心最好的特效藥，無論我們的生活遭逢再重大的變故，維也納的森林依然蓊鬱蒼翠，碧波盪漾的多瑙河依然閃爍光芒。」

「多瑙河！我記得有一首詩曾寫過：『在這美麗的藍色多瑙河畔，我們將看到春光明媚的花影。』」小約翰開心的說，「我就用《藍色多瑙河》為名，作首曲子來歌頌維也納之美吧！用美妙的音樂喚醒大家對未來的希望、以及生存的勇氣，像多瑙河一樣悠遠流長。」

隔年，他將曲子改編成管弦樂曲，在巴黎萬國博覽會上親自指揮；這首旋律優美、輕快活潑的圓舞曲，瞬間風靡整個巴黎，很快的傳遍世界各地，受到樂迷熱烈回響。

不久後，維也納街頭紛紛傳唱這首曲子，音樂之都又恢復朝氣蓬勃的景象。於是，奧地利人視《藍色多瑙河》為第二國歌，在每年年

終的「維也納新年音樂會」午夜鐘響後，都演奏這首曲子來迎接嶄新的一年。

給小朋友的貼心話

小朋友，你平常會不會偶爾低頭觀察小花小草、或是抬頭看看藍天白雲？大自然千變萬化的美景，總是讓人心曠神怡、忘卻煩憂。

如果心情不好時，不妨好好欣賞大自然，改變心情再出發吧！

善良體貼的好朋友——布拉姆斯《搖籃曲》

「快快睡，我寶貝……」小朋友，你有沒有聽過《搖籃曲》？那溫暖柔和的動人旋律，是不是讓人很容易在不知不覺中進入夢鄉？

《搖籃曲》這首傳唱一百多年、深受全世界家庭所喜愛的曲子，是由終身未娶、沒有孩子的德國音樂家布拉姆斯（Johann Brahms, 1833-1897）創作的。外表看來粗獷、不修邊幅的布拉姆斯，其實是位非常善良體貼的好朋友。

一八五三年，二十歲的布拉姆斯經由好友小提琴家姚阿幸的推

薦，隻身前往杜賽道夫拜訪舒曼夫婦；舒曼是當時最具權威的作曲家和音樂評論家，也是布拉姆斯心中的超級偶像。

當布拉姆斯在舒曼夫婦面前沉著穩定的演奏完樂曲後，夫婦倆都非常賞識他出眾的才華；舒曼更在自己創辦的《新音樂時報》撰寫文章，大力推薦這位音樂新秀，讚許他是「一位即將展翅翱翔、不可多得的專業作曲家」，並邀他共同創作譜曲。有了偶像的肯定，讓他更有勇氣邁向作曲之路。

舒曼夫人克拉拉是位才德兼備、秀外慧中的鋼琴演奏家；她常在各地的演奏會上彈奏布拉姆斯的作品，將他的音樂介紹給更多人，讓他在很短的時間內揚名樂壇。三個人便因此成為好朋友。

已過不惑之年的舒曼，長期被精神疾病所困擾；克拉拉除了要照顧七個小孩外，還得四處演奏以維持家計而分身乏術。因此，住在附近的布拉姆斯常前往照顧舒曼一家人。

「過幾天我要到別的城市舉辦演奏會，會有幾天不在家；舒曼最近身體不大好，你幫我看著他，也幫我照顧孩子們。」克拉拉對他說。

「沒問題！上回我自編搖籃曲哄小朋友睡覺，他們都很乖、很聽話，妳別擔心！」年輕的布拉姆斯像個大哥哥，和舒曼的孩子們相處得很愉快。

不久後，克拉拉又急急忙忙的跑來找他：「舒曼剛又跳入萊茵

河、差點兒溺死，還好被船夫救起來。我現在挺著大肚子，行動不方便，麻煩你幫我去醫院看他。」處於精神分裂邊緣的舒曼，常說他靈感太多，三番兩次想跳進萊茵河冷靜一下，旁人看起來都以為他要自

殺。

「好！」他飛奔去醫院探望舒曼後，回來對克拉拉說：「醫生說他罹患嚴重的神經衰弱，最好是送到專門的精神病院作長期治療。」

「那也只好這樣了。唉！」

「你們是提攜我的恩人，我會常來家裡陪孩子們，也會幫妳去療養院探望舒曼，請妳一定要堅強啊！」直到舒曼去世前，布拉姆斯都是克拉拉和孩子們最重要的精神支柱。

後來，布拉姆斯離開杜賽道夫到各地教學及演奏，最後定居在維也納，克拉拉仍是他重要的音樂顧問之一，兩人維持長達近半世紀的情誼。

給小朋友的貼心話

小朋友，對於幫助過你的人，當對方有困難時，你會怎麼做呢？有句話說：「受人點滴，泉湧以報。」意思是說，即使受到別人一點點幫助，也要盡全力回報。布拉姆斯知恩圖報，幫助舒曼一家人度過難關，成就了樂壇的一段佳話。

音樂也瘋狂——聖桑《動物狂歡節》

小朋友，你有沒有參加過廟會或節慶的遊行活動？熱鬧的遊行隊伍，搭配各式各樣的主題配樂，是不是讓人印象深刻，讓活動更顯得精彩非凡？

出生在法國的聖桑（Saint-Saens, 1835-1921），不僅在音樂方面有傑出表現，還是位業餘科學家，對於植物、動物、考古、天文等科學知識很有研究，並且在音樂、科學、歷史等方面都有獨到的見解和著作。為了增廣見聞，他經常到處旅遊，是位博學多聞、多才多藝的音樂家。

一八八六年，五十一歲的聖桑在布拉格、維也納等地巡迴演出，他的大提琴家好友魯布克，正在為即將到來的狂歡節籌備一系列活動。

最後來到奧地利一個美麗的克爾蒂姆鎮度假。

「你來得正好，這裡的天主教徒正在準備『四旬齋』前的嘉年華會。」魯布克跟聖桑說，「大家在齋戒期間不能吃肉，還要遵守一些戒律，所以要趁齋戒日來臨前幾天，準備美酒佳餚宴客，以及舉行舞會、音樂會、化裝遊行等慶祝活動，用熱鬧狂歡的心情迎接齋期的到來。」

「聽起來很有趣，我一定要參加！」

「但是……」

「怎麼了？」

「我答應幫他們策畫最後一天的音樂會，擬訂要發表的新曲目，

可是我還不知道要找誰來幫忙？」魯布克嘆了口氣，看了看聖桑說，

「對了，你可以幫我這個忙嗎？」

「沒問題！不過，音樂會要用什麼主題呢？」

「狂歡節的最後一天，有音樂會、還有化裝遊行……」

「嗯……我覺得，小朋友都喜歡動物；既然是化裝遊行，就化裝

成動物來參加嘉年華會，曲子就取名為《動物狂歡節》吧！」

「好極了！」魯布克也覺得很有趣。

幾天後，聖桑拿樂譜給魯布克看。

「你看，我用雙鋼琴彈奏出雄壯威武的進行曲，代表『萬獸之

王』獅子昂首闊步的帶領動物們出場；接著是咕咕啼叫不停的公雞和母雞、奔馳中的野驢、慢吞吞的烏龜、跳著圓舞曲的大象……你覺得如何？」

「你用樂器表現出每種動物的模樣，真是別出心裁。只是……」魯布克充滿疑惑的看著聖桑，「『鋼琴家』不是人嗎？

為什麼也加入動物的遊行隊伍

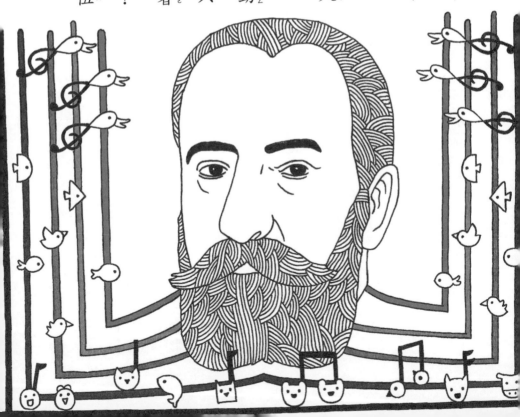

呢？」

「人也是動物呀！」聖桑說，「而且，為了演繹出最精彩的作品，我們鋼琴家總得反覆練習彈奏同一首曲子，其實跟馬戲團的動物沒啥兩樣啊！」

「你真有幽默感，不忘在曲子裡消遣自己一下。哈哈哈！」

「我還用大提琴特有的沉穩音色，譜寫了姿態優雅的《天鵝》呵！」

「那我也可以參一腳，上臺表演嘍！」

「既然是嘉年華會，就順便加上一些《小星星》、《月光》等法國民謠，再融入蕭邦、孟德爾頌等音樂家的作品，除了讓大師們也共襄盛舉外，還能讓樂曲聽起來格外生動、有創意。」

聖桑巧妙的運用各種樂器的音色描繪動物姿態，譜寫出由十四首小樂曲組成的《動物狂歡節》，其中充滿了聖桑獨特的幽默與機智，成為他最受歡迎的曲目。

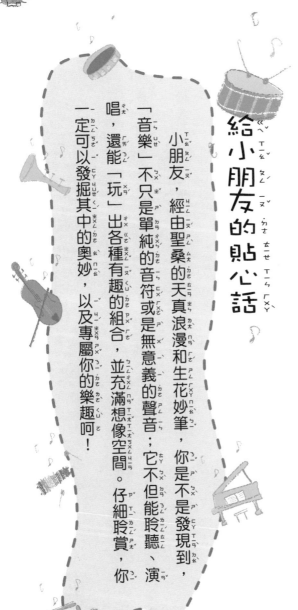

給小朋友的貼心話

小朋友，經由聖桑的天真浪漫和生花妙筆，你是不是發現到，「音樂」不只是單純的音符或是無意義的聲音；它不但能聆聽、演唱，還能「玩」出各種有趣的組合，並充滿想像空間。仔細聆賞，你一定可以發掘其中的奧妙，以及專屬你的樂趣呵！

芭蕾舞劇的音樂達人——柴可夫斯基《天鵝湖》

小朋友，你看過芭蕾舞劇嗎？那美妙的旋律、華麗的舞臺、輕盈優雅的白紗蓬蓬裙、以及動人的故事情節，是不是很引人入勝？

一百多年前的芭蕾音樂，只是將現有的舞曲湊合到舞劇的各個場景；因此，芭蕾舞劇與音樂之間並沒有縝密的連結。直到俄國的柴可夫斯基（Peter Ilyich Tchaikovsky, 1840-1893）創作了《天鵝湖》後，在交響樂的架構之下，將故事、音樂和舞蹈作了完美的結合。

柴可夫斯基從小就展現對音樂的喜愛，爸爸、媽媽也幫他找老

師，讓他在課後學習音樂。六歲時，他在聖彼得堡劇院觀賞芭蕾舞

後，被舞者如蝴蝶般輕盈飄逸的身影感動，使他常常想起那天的曼妙

音樂。

當時的俄國，「音樂家」是個不被看好的職業；所以，少年柴

可夫斯基按照父親的指示就讀法律學校。閒暇之餘他喜歡閱讀文學、

詩歌來汲取創作的養分，偶爾也練習譜曲。此外，他還非常喜歡看表

演；俄國芭蕾向來舉世聞名，因此成為他的最愛。

一心一意想成為音樂家的他，最後還是離開安穩的工作，正式投

入音樂的學習與創作；那時，他已二十幾歲了。柴可夫斯基學得又快

又好，逐漸成為樂壇所重視的明日之星。

他。

一八七五年，他的好朋友莫斯科劇院總監弗‧別吉切夫來拜訪

別吉切夫說。

「我最近正在籌備一齣大型的芭蕾舞劇，想找你幫忙編曲。」別

「太好了！我最愛看芭蕾了。」柴可夫斯基喜出望外。

「我想以『天鵝公主』這個民間故事當腳本；因為，天鵝美麗優

雅的姿態，很適合用芭蕾舞的方式來表達。」

「我四年前去拜訪我妹妹時，曾以德國童話〈天鵝池〉為故事內

容，譜寫過獨幕芭蕾音樂給外甥當禮物，小朋友們都很開心呢！」

「好極了！咱們就結合這兩個故事的精華，一起創作這部芭蕾舞

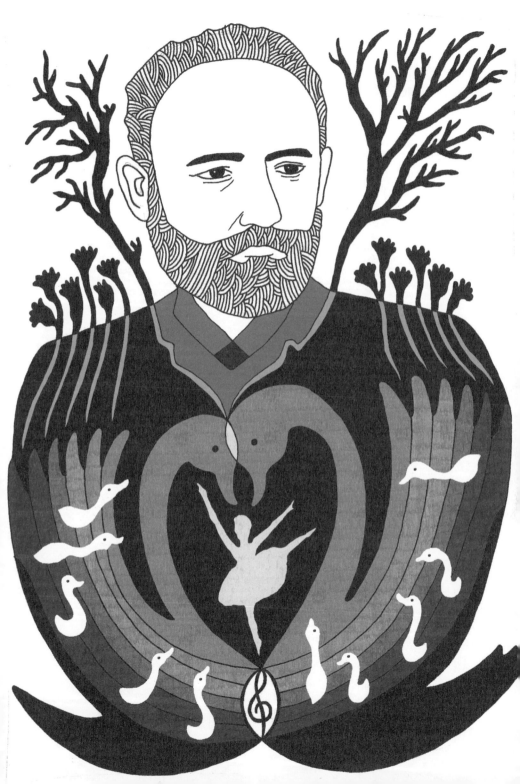

劇。」

故事大綱是描述一位受到惡魔詛咒的天鵝公主，她白天是天鵝，晚上才能恢復人形。某一天，她在湖畔巧遇鄰國王子；王子被公主的高雅氣質吸引，決定娶她為妻。於是，勇敢的王子歷盡千辛萬苦，英勇卓絕的除掉惡魔；不僅救了天鵝公主，也拯救了所有的落難天鵝，最後與公主終成眷屬。

《天鵝湖》是第一次以音樂為主題的芭蕾舞劇；柴可夫斯基認為「芭蕾舞劇應該有自己專屬的音樂」，於是全心投入芭蕾舞劇音樂的創作。

後來，他又譜寫了《睡美人》、《胡桃鉗》、《羅密歐與茱麗

《給小朋友的貼心話》

小朋友，芭蕾舞劇融合了音樂、舞蹈、戲劇、文學和美術等多方面藝術，要譜寫出搭配的音樂是非常不容易的事；起步比別人晚的柴可夫斯基，平日透過大量閱讀和練習，才能一步一腳印的穩健走出芭蕾舞劇音樂之路。同樣的，你若要精通你所喜愛的科目、運動或技能，也要透過大量及紮實的練習呀！

葉》等膾炙人口的芭蕾舞劇音樂，更加提升了芭蕾舞的藝術價值。

念故鄉——德弗札克《新世界交響曲》

小朋友，你住在哪裡？

喜歡自己居住的地方嗎？知道她的人文歷史和特色嗎？

捷克的德弗札克（Antonín Dvořák, 1841-1904）生長在一個民族意識高漲的時代，他的家鄉當時被奧匈帝國統治，大家都很不開心。

為了緩和捷克人民的憤怒情緒，官方便答應蓋一座「布拉格臨時劇院」，專門演出捷克本土戲劇、歌劇或翻譯成捷克語的外國歌劇，藉此平息眾怒。

德弗札克受聘在劇院樂團擔任提琴手，他希望大家不要忘記自己的根、自己的優良傳統；於是，他融合學校理論與實際經驗，埋首民族音樂的研究。

他那敦厚純樸的個性，以及帶著波西米亞風格的音樂特色，深獲音樂大師布拉姆斯的青睞，給他很多提攜和指點；連柴可夫斯基也大力推薦他的作品，還邀他前往訪問，讓德弗札克逐漸在國際樂壇上嶄露頭角。

不久後，美國慈善家珍妮特．瑟伯夫人邀請他，前往擔任紐約國民音樂學院院長。

那時候的美國是個成立不久、欣欣向榮的新國家；瑟伯夫人希望

能透過德弗札克的國際知名度，以及對民族音樂的研究專長，為美國培育出優秀的音樂人才，並發揚美國民族音樂的特質。

認真負責的德弗札克來到新大陸後，努力採集和研究專屬美國的音樂文化和特質。

「各位同學，什麼樣的音樂是專屬於你們的在地音樂？」他問音樂學院的學生。

「我們的音樂很多元，像是對祖靈崇敬、祈福治病、打仗出獵、祭典儀式、豐收節慶或舞蹈等，通常和生活息息相關。我們是這裡的原住民，所以印第安人的音樂就是在地音樂。」印第安學生說。

「我們黑人雖然不是原住民，但我們來到新大陸也有一段時間

了。我們的祖先在這裡作些粗重工作，常唱一些靈歌、藍調、工作歌等來自娛娛人，經過這麼多年也算是在地音樂之一了。」黑人學生說。

「我們白人的祖先從歐洲過來，又是現在的統治者，我們的民謠才是在地代表啦！」白人學生說。

「同學們都說得很有道

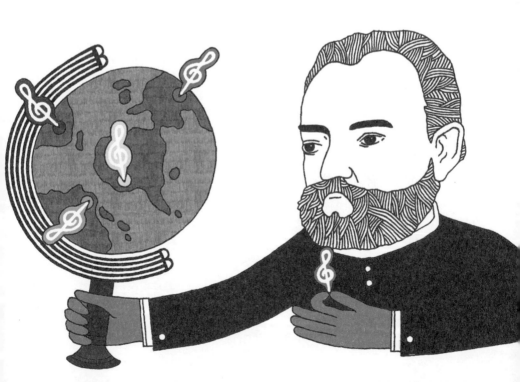

理；不過，音樂是不分國度與種族的。」他轉過身將同學的意見整

理一下，然後說，「大家現在都生活在這塊土地上，都是這裡的一分

子，無論是印第安音樂、黑人靈歌或是歐洲民謠，都已演化為專屬美

國特色的音樂了。」

「你們是國家未來的棟梁和作曲家，無論如何都不應該捨棄這些

真正屬於美國人的音樂。」他再三叮嚀同學們。

於是，他以外國人的身分率先發揚這個理念，再結合他思念故鄉

的心情，譜寫出《新世界交響曲》──其中一段旋律就是我們所熟悉

的歌曲《念故鄉》；優美流暢的曲調和充滿民族色彩的旋律，深受世

人喜愛，被列為「世界六大最受歡迎的交響曲」之一。

給小朋友的貼心話

小朋友，你有沒有在外頭住過、或是出國旅遊的經驗？每當走進家門時，有沒有鬆一口氣，心裡暗想：「回家的感覺真好！」每個地方都有她的優缺點；只要多觀察優點、包容缺點，就會讓自己幸福更多一點點。

來自《茉莉花》的歌劇——普契尼《杜蘭朵公主》

小朋友，你聽過或看過用音樂來表達劇情的歌劇嗎？你會不會唱《茉莉花》？這首中國南方民謠曾被改編為義大利歌劇裡的配樂，傳唱到全世界呢！

普契尼（Giacomo Puccini, 1858-1924）被譽為二十世紀、也是威爾第後最偉大的義大利歌劇作曲家，他創作的《波希米亞人》、《蝴蝶夫人》等歌劇是他早期的作品，至今仍是幾個世界上最常演出的劇碼。

一九二○年左右，普契尼的朋友送他一個鑲著珍珠貝的音樂盒，音樂盒響起清脆的樂音，流瀉出江蘇民謠《茉莉花》優雅清新的旋

律，令普契尼為之神往。

不久後，專寫歌劇劇本的作家阿塔彌和希莫尼一同前來拜訪普契尼，想請他參與編曲工作。

「大師啊！我剛從中國回來，想寫一齣和中國有關的歌劇。」希莫尼說。

「我沒去過那裡，倒是想先聽聽你們的故事大綱。」普契尼說。

「幾百年前的中國元朝，曾是統治歐洲和亞洲的世界超級強國。」阿塔彌開始解說劇本，「我們想以那個時代為背景，主角是美麗的杜蘭朵公主和聰明的卡拉富王子。」

「中國公主要結婚的話，通常會廣邀各國王子到皇宮前，舉辦公

開的『比武招親』大會。」希莫尼解說當地的風俗民情。

「咱們不要落入俗套，這次要將比武大會改成猜謎招親，溫柔賢淑的美麗公主則改編為冷酷無情的冰山美人。」

「為了增加招親大會的困難度，我們編的劇情是：杜蘭朵的祖母曾被外族男生欺負，所以她決定利用這次大會，藉機誅殺異族王子來幫祖母報仇。」

「杜蘭朵公主設定了三道謎題，如果三題都答對就可以娶她為妻，答錯的話就得當眾處刑；許多愛慕她的王子，因此成了刀下冤魂。」

「機智過人的卡拉富王子，被杜蘭朵公主的高貴氣質所吸引，不

聽眾人勸告、執意前往招親大會，居然連過三關、答對所有謎題。」

「國王要求杜蘭朵履行諾言、嫁給卡拉富；卡拉富看她很不情願的樣子，便提出：只要公主在天亮前猜出他的名字，就不用嫁給他。於是，杜蘭朵下令全城百姓都不能睡覺，一定要找出王子的名字，卻還是遍尋不

著。」

「天亮後，卡拉富主動跟公主說出他的名字；杜蘭朵被他的真誠與熱情所感動，於是遵守承諾和他成婚，並告訴百姓們卡拉富的名字是『愛』。」

「這個故事太有意思了！」普契尼仔細聆聽故事大綱後，打開那只珍珠貝作的音樂盒說：「你們聽，這首曲子和你們的故事都是來自中國；而茉莉花純真潔白、芬芳怡人的特質，正好和杜蘭朵高貴迷人的氣質相吻合。」

普契尼花了好幾年的功夫，將他畢生所學的精華運用在《杜蘭朵公主》這齣歌劇裡，譜寫出優美動人的燦爛樂曲，成為西方歌劇史上

唯一的中國篇章，也是二十世紀最受歡迎的歌劇之一。

給小朋友的貼心話

小朋友，故事裡的公主因為「想幫祖母報仇」的可怕念頭，而產生嚴重偏見，想要傷害其他無關的人；既讓自己不開心，又傷害許多喜歡她的人。想想看，「偏見」是不是很可怕？我們應常常與人為善，當心自己的「偏見」，多發掘別人的優點，才能讓自己「心寬路廣好運到」呵！

來自唐詩的啟發——馬勒《大地之歌》

小朋友，你背過唐詩嗎？瞭解詩詞裡的意義嗎？

一百年前，奧地利音樂家馬勒（Gustav Mahler, 1860-1911）在一個偶然的機會，發現一千多年前的唐詩；那博大精深的涵義，帶給他很大的啟示，激發他創作《大地之歌》的靈感。

馬勒是位才華洋溢、心思細膩又敏感的音樂家。他是出生於波西米亞（捷克）的猶太人，他常說：「在奧地利我是波西米亞人，德國

人卻覺得我是奧地利人，在這世界上又被看做是猶太人，唉！世上沒有真正歡迎我的地方，我是個三重無國籍的人。」他常為自己的身分感到十分沮喪與感傷。

他很小的時候就嶄露音樂天分，不但是位優秀的指揮、教授，還擅長作曲、劇場和樂團管理，是位不可多得的全方位音樂人才。馬勒帶領過最知名的維也納愛樂交響樂團，所以年紀輕輕在國際間就享有盛譽，後來還任職紐約大都會歌劇院和紐約愛樂管弦樂團的指揮。

當時，音樂廳和戲劇院的設計都不同以往；「座位多、團員多、表演場所變大，但音樂大師們的作品編制沒那麼多樂器，怎麼辦呢？」擔任指揮的馬勒心想，「對了，我來改編貝多芬、莫札特、舒

伯特等大師的作品，讓這些偉大的作品更適合現代的編制演奏。」不過，大部分的聽眾都無法欣賞或理解馬勒的音樂。

「嘖！嘖！嘖！居然敢修改大師們的作品，真是位愛出風頭的指揮。」

「對呀！他的交響樂聽起來有驕傲的感覺。」

「拜託！什麼《千人交響曲》，真是又吵、又悶又冗長。」

馬勒受到許多無情的批評，他有感而發的說：「我的作品應該在我死後五十年再被演奏。」

一九○七年夏天，馬勒的長女瑪麗亞病逝，妻子艾瑪也病倒了，自己又被診斷出有嚴重心臟病；一連串的打擊讓他無法安心工作，於

是便到奧地利鄉間養病。

某一天，好朋友提奧巴特．波拉克來拜訪他。

「聽說你的事了，希望你好好保重！」波拉克拿出手中的書給他，「這本《中國笛》是由漢斯．貝格根據中國唐詩所翻譯的詩集，你有空時可以看一看。」

馬勒翻閱了一會兒說：「這些中國詩人對生命的領悟好有深

度；我最近常常看山看水，讓自己想開一點。」

「是啊！無論出生或死亡都是自然的造化罷了，不要太執著。」

「嗯！謝謝你，我會好好讀這本詩集。」

唐詩博大精深的內涵，與他痛苦的心靈相契，安慰了受傷的心情。馬勒說：「不要天堂，要大地。」他認為天堂是超現實又超自然的世界，大地才是現實與自然的聯結。

他共找出七首李白、王維、孟浩然等人的作品，譜寫成融合東西方文化的《大地之歌》交響曲，充分展現他的個人風采，而被譽為「交響曲巨人」。

給小朋友的貼心話

小朋友，唐詩為馬勒帶來靈感，讓他譜寫出偉大的交響曲；找來聽聽看，體會一下其中的詩意吧！

你背過唐詩嗎？押韻的詩句念起來是不是很有意思？也許你還不是很瞭解詩裡的意義；然而，只要認真體會這些作品，對你的作文或生命體驗都會有許多幫助呵！

重現光采——卡薩爾斯與巴哈《無伴奏大提琴》組曲

小朋友，當你學習彈奏新曲子，或是會唱一首流行歌曲時，會不會想要馬上跟家人及朋友分享呢？分享是件好事；不過，你是否會為了表演而作足準備呢？

西班牙音樂家帕布羅‧卡薩爾斯（Pablo Casals, 1876-1973）十三歲時，無意間發現一份破舊樂譜，那是「現代音樂之父」德國作曲家巴哈，約在一七二○年左右創作的《無伴奏大提琴》樂譜。

在他努力鑽研、認真練習了十二年後，才公開演出這套作品；再琢磨了半個世紀後，才將它灌錄成唱片，讓喜愛大提琴曲的聽眾可以

隨時聆賞它沉靜優雅的旋律。

卡薩爾斯的爸爸是教堂的管風琴師和合唱團指揮，他非常重視孩子們的音樂學習，所以小卡薩爾斯的音樂啟蒙很早：四歲開始學習鋼琴和長笛、小提琴等各式樂器，七歲寫出第一首樂曲，八歲舉辦小提琴獨奏會，直到十一歲才聽到大提琴演奏，他立刻跟父親說：「我非常喜歡大提琴，想要學習它。」從此與大提琴結下不解之緣。

聰明早慧的卡薩爾斯，十二歲就進入音樂學院就讀。一八八九年，爸爸到巴塞隆納看他，父子倆散步時走入一間老樂譜店。

在一個雜亂而不起眼的角落裡，卡薩爾斯發現一本泛黃且堆滿灰塵的樂譜。他拾起樂譜，開心的拿給父親看；「爸爸，您看這個！」

他念起封面上的字，「六首大提琴獨奏組曲——巴哈作。」

「咦？巴哈曾創作大提琴獨奏曲？」父親驚訝的說。

「我從來都不知道這部作品存在，學校老師也不曾提起過它們呢！」

「是呀！在巴哈那個年代的大提琴，音色低沉黯淡、共鳴度不是很好，大部分是負責低音伴奏，擔綱獨奏演出的機會實在不多。」

「您看！樂譜上居然沒有標示速度記號，那該怎麼演奏呢？」

爸爸慈愛的拍著小卡薩爾斯說：「我把它買下來送你當禮物，讓你好好研究它；巴哈的這些曲子，也許能在你的演繹下重現光采呵！」

「我會努力看看，謝謝爸爸！」他如獲至寶，緊緊抱著樂譜；回到家後，一刻也不得閒，立刻開始練習這些組曲。

卡薩爾斯對音樂的執著、熱忱與一絲不苟，充分展現在作品上。雖說他是天才型的音樂家，但也耗費了十二年時間，全心投入、仔細琢磨研究《無伴奏大提琴》的演奏方

式，終於在他二十五歲那年，才公開演奏其中一首，立即震驚樂壇，受到極高的評價與矚目。

巴哈這部閃爍著詩意、黯然消失一百多年的《無伴奏大提琴》組曲，經過卡薩爾斯獨特的演奏，讓世人重新認識巴哈的音樂，並瘋狂的愛上它，如今已成為大提琴曲目中的「聖經」。並且，因為卡薩爾斯為這部組曲奉獻畢生精力，進而提升大提琴至獨奏樂器的地位，而被尊稱為「二十世紀最偉大的大提琴家」。

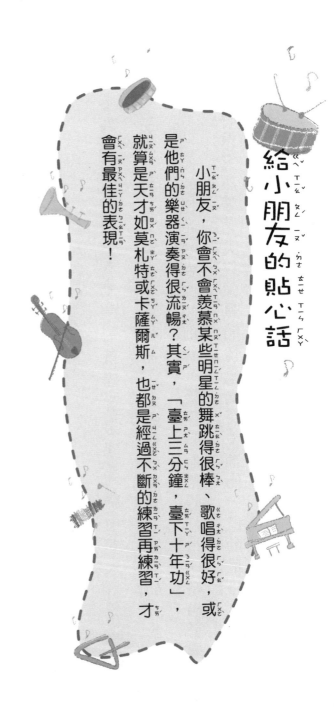

《給小朋友的貼心話》

小朋友，你會不會羨慕某些明星的舞跳得很棒、歌唱得很好，或是他們的樂器演奏得很流暢？其實，「臺上三分鐘，臺下十年功」，就算是天才如莫札特或卡薩爾斯，也都是經過不斷的練習再練習，才會有最佳的表現！

音樂繪本──普羅高菲夫《彼得與狼》

小朋友，你喜歡聽故事嗎？一般來說，我們都是聽「人」說故事；不過，你知道「樂器」也能說故事嗎？

被譽為「二十世紀天才」的俄國音樂家普羅高菲夫（Sergey Prokofiev, 1891-1953），五歲開始作曲、九歲就能譜寫高難度的三幕歌劇《巨人》。他的作品既古典又創新，旋律時而恬靜抒情、時而緊湊粗獷，有時還突然帶著尖銳強烈的情感衝突；獨樹一幟的風格，具有濃厚的個人色彩。

一九三六年四月，普羅高菲夫帶孩子到莫斯科中央兒童劇院參觀；當時的劇院負責人娜塔奈・薩茲女士親自接待，並邀請他創作兒童音樂。

「久仰大師的音樂風采，不知道您是否能撥冗創作一部專屬小朋友的音樂？」薩茲女士說。

「這個構想跟我的音樂風格以及樂迷年齡相差很多，不過聽起來很有挑戰性呢！」普羅高菲夫對這個提案感到非常新鮮。

「身為兒童劇院負責人，我常在想：要如何讓孩子們多接觸美妙的樂聲？能自然而然的喜歡音樂，才能培養孩子們的音樂鑑賞能力。」

「嗯！我想，先讓他們認識每種樂器的特質吧！樂器就是音樂

的好朋友，能分辨不同樂音，就像是能區隔每位好朋友不同的氣質一

樣。」他看一看身邊的孩子，「小朋友都喜歡聽故事，如果能用樂器

來代替人物說故事，孩子們一定會很感興趣。」

普羅高菲夫想起自己很喜歡《彼得與狼》這個民間流傳的童話，

故事大綱是：

小男孩彼得和爺爺住在森林農場裡。森林裡的大野狼神出鬼沒，

不但會吃小動物也會捉小孩；爺爺要彼得把門鎖好，乖乖待在家裡。

有一天，彼得的好朋友小鳥和鴨子在院子裡玩，鴨子被突如其來

的大野狼活吞了，小鳥立刻往高處飛；貓咪見狀跳到樹上躲著，貪心

的大野狼仍不放過貓咪，不死

心的在樹下徘徊。

聰明的彼得帶著繩索，悄

悄的躲在樹後面；小鳥機靈的

銜著繩索纏繞著大野狼，追捕

牠的獵人正好抵達；於是組成

勝利隊伍，浩浩蕩蕩的將大野

狼送去動物園。

普羅高菲夫以驚人的速

度，沒幾天功夫就順利完成這

首兒童交響曲。他藉由旁白解說引導劇情，再搭配各種樂器音色與旋律，表現故事主角們的特質。

他以悠揚的弦樂代表彼得、低音管代表爺爺、長笛是小鳥、雙簧管是鴨子、單簧管是貓咪、法國號是大野狼，小喇叭、低音大喇叭和定音鼓則是幫助彼得的三個獵人。

普羅高菲夫用樂器說故事，帶領不同年齡的兒童和大人，能一邊欣賞音樂故事、一邊認識樂器；時而悠揚、時而緊張的旋律，為故事帶來更多張力與想像空間。這首不但是兒童音樂的入門曲，還是廣受歡迎又百聽不厭的音樂會曲目。

給小朋友的貼心話

小朋友，我們偶爾會遭遇一些難以掌握的危險和突發狀況。小朋友為了保護自己和朋友，免於危險和恐懼，能夠沉著應對、臨危不亂，運用他的勇敢機智將大野狼制服，是不是很值得我們學習？

「學習」無所不在——蓋希文《藍色狂想曲》

小朋友，你知道嗎？「學習」不只限於學校，它可以在家裡、在公園、在圖書館，甚至在街上，「學習」是可以無所不在的。

美國歷史上最偉大音樂家之一的喬治・蓋希文（George Gershwin, 1898-1937），他對音樂的啟蒙就是在街上呵！

他生長在紐約的布魯克林區，是從俄國移民到美國的猶太人；當時的布魯克林區雖然沒有公園綠地，倒是餐館林立，並且居住了許多非洲移民的黑人家庭。

「哇！他們唱的歌配上那些舞步好美呵！」非洲移民想像街上是

一望無際的故鄉草原，常常聚在一起手舞足蹈的唱歌跳舞，讓小蓋希

文看得津津有味。

「快！快！快！我得再加快腳步，才能趕得上爵士音樂會。」爵

士樂輕快動人的節奏，讓他優游在各家餐廳或俱樂部門口欣賞免費的

音樂會。

「哇！小提琴的旋律真是優雅動聽！」有時候，他連走在路上也

會被小提琴動人的旋律吸引到忘我，像個木頭人似的呆呆站在路上，

還邊聽邊傻笑著。

小蓋希文成天在街上閒逛，順便尋寶聽音樂。有一天，他看到一

部機械式鋼琴立在街頭，上頭寫著：「聽音樂，請投錢！」

「咦？聽音樂為什麼要錢呢？」他便好奇的丟了幾個銅板進去；

想不到，它居然自動演奏著名的安東‧魯賓斯坦（Anton Rubinstein）樂

曲，鋼琴流瀉出悅耳動聽的旋律，讓他驚訝得目瞪口呆。後來，他常

躲著看機械鋼琴演奏，並記下琴鍵跳動的位置。

十二歲那年，爸媽想讓哥哥學音樂而買了架鋼琴。鋼琴被送進

屋裡後，小蓋希文趁大家不注意時打開琴蓋，居然彈奏出技巧高超的

曲子，讓爸媽驚訝不已，便聘請優秀的老師指導他，開啟他的音樂生

涯。

平時在街頭聆聽各種樂曲的蓋希文，經過老師的指點，學得又好

又快；才三年的時間，十五歲的他已經開始從事音樂方面的工作，進入音樂出版公司擔任廣告鋼琴手。

他跟媽媽說：「我想要專心從事音樂工作，不想再念書了。」媽媽非常瞭解蓋希文的決心，也欣賞他的才華，就默默幫他辦了休學，成全他的音樂夢想。

當時的美國音樂受到歐洲主流音樂的影響，沒有明確表現出美國的特色。「我一定要創作出與眾不同的曲子！」蓋希文默默的期許自己。於是，他一邊擔任鋼琴伴奏，一邊開始作曲。

一九二四年，蓋希文將小時候在街頭聽到的爵士樂與流行音樂結合，創作出全新的、爵士樂曲風的《藍色狂想曲》，深受聽眾喜愛，

奠定了美國的音樂特色，使他成為令人尊敬的音樂家。

給小朋友的貼心話

小朋友，成名後的蓋希文依然到處拜師學藝、精益求精，持續學習各種音樂，像著名的史特拉汶斯基和拉威爾等人，都是他虛心學習的對象。萬事萬物皆可為師，只要用心，都可以從中學習到可貴的想法呵！

戰爭與和平——蕭士塔高維奇

《悼念革命犧牲者葬禮進行曲》

小朋友，曾經聽爺爺奶奶說過他們小時候躲避戰亂的故事嗎？或是在電視新聞裡看到關於戰爭的報導？

蕭士塔高維奇（Dmitry Shostakovich, 1906-1975）生長在一個內憂外患的時代；當時的俄國政府和德國、日本等國家打仗，耗費許多人力、物力和財力。

那個時候，戰敗國不但要割地送給戰勝國，還要支付巨額的賠款，以及接受許多不合理的條件。

戰爭已經消耗許多國力了，俄國又是戰敗國，人民生活因此過得非常艱苦，國家食物短缺、經濟蕭條、民不聊生，有的還家破人亡。

悲慘的全國百姓因此不喜歡自己的沙皇（俄國的皇帝），街頭抗議如家常便飯，沙皇便出動軍隊驅散或鎮壓人群；社會瀰漫著動盪不安的氣氛，痛苦指數破表，真是雪上加霜、苦不堪言。

一九一七年，蕭士塔高維奇才剛上葛里亞塞音樂學校一年級。有一天下課後，他背著書包走在回家的路上，腦子還沉浸在美妙的音樂旋律裡，突然間街上一陣騷動。

「不要跑！」抗議隊伍裡出現一個手裡拿著刀、身材高大、怒氣沖沖的男子，正追著一個看起來年紀比他還小的小男孩，並高喊著：

「快把麵包還來！」

小男孩仍然緊握著麵包，使出吃奶的力氣拚命往前奔跑，他們一路追趕著經過他面前。蕭士塔高維奇嚇壞了，躲在路邊暗巷裡，不敢多看。

沒一會兒功夫，小男孩被追上了，發出一陣淒厲的尖叫：「啊！」

「哼！」男子生氣的嘶吼，「你膽敢偷走我的麵包！」

蕭士塔高維奇摀住耳朵狂奔；即使

繞遠路，還是死命的跑回家，一進門便抱著母親嚎啕大哭。

他知道大家的生活都過得很辛苦，糧食不足、三餐不繼的事情時有所聞；他的家裡雖不富裕，但還過得去。

他萬萬沒想到，為了搶奪食物，一個大人連對那麼小的孩子都失去憐憫之心，竟然為了一小塊麵包便對孩童下毒手，真是令人痛心。

成長在動盪的年代，這個事件烙

印在他幼小心靈裡，深深影響他在音樂上的創作。

於是，年僅十一歲的蕭士塔高維奇，完成第一部鋼琴曲《悼念革命犧牲者葬禮進行曲》，用送葬進行曲的樂音、憂鬱陰暗的旋律、狂亂憤怒的節奏，來述說戰爭的殘暴、人心惶惶的恐懼不安與無奈。

在他當了爺爺後，談起這件事還是記憶猶新：「我不曾忘記那個小男孩，也永遠忘不了那天的景象……」

給小朋友的貼心話

小朋友，故事裡的小男孩生活在動亂的時代已經夠可憐了，還為了一小塊麵包喪失寶貴的生命，是不是非常可怕？我們生活在安定富足的國家，可以開開心心出門、平平安安回家是件多麼幸福的事，一定要好好珍惜啊！

傑出音樂大使——伯恩斯坦

小朋友，你比較喜歡聽兒歌、閩南語歌、流行音樂，還是古典音樂呢？你會覺得某一種比較「高尚」、某一類比較「低俗」嗎？為什麼呢？

以前，人們會不自覺的將音樂分級。因為，幾百年前，只有王公貴族才有錢聘請音樂家為他們作曲和演奏，一般平民只能聽口耳相傳的民謠或通俗音樂；所以一般人便認為，古典樂才是正統音樂，民間傳唱的流行曲則是不能登大雅之堂的不入流音樂。

然而，伯恩斯坦（Leonard Bernstein, 1918-1990）卻不這麼認為，他

覺得音樂無國界，更不應該有階級之別；無論是民謠、爵士樂、宗教歌曲，和莫札特的奏鳴曲、貝多芬的交響曲一樣重要，都能帶給人們美好的感受。

出生於美國的伯恩斯坦，生長在重視宗教的猶太家庭裡。每當各種節慶或家人團聚時，他們會聚在一起用唱歌、跳舞或表演話劇的方式，來感謝上帝的旨意，讓一家人能平安健康的團圓；小伯恩斯坦非常樂在其中，並仔細聆賞這代代相傳的美妙樂音。

後來，他學習鋼琴、作曲和指揮，也欣賞藍調、搖滾和流行歌曲；他像海棉般吸收各類曲風的精華，並期待有一天能將記憶裡的節奏與所學的音符融合成特殊風格的創作，介紹給世人。

經過多年努力和前輩指導，伯恩斯坦逐漸在樂壇嶄露鋒芒。

一九五〇年電視普及後，他利用媒體的傳播力量製作一系列音樂節目，來實現他的夢想。

「電視機前的觀眾大家好，今天要為大家介紹『樂聖』貝多芬的作品……」

「哇！這位指揮家講解得好清楚唷！」

「原來，古典音樂也不是那麼艱澀難懂嘛！」

「他還請樂團到攝影棚演奏耶！」

「我從來沒看過這種表演，真是大開眼界了。」

「他一邊分析、一邊演奏，曲子都變得特別動聽。」

「神童莫札特原來是位努力不懈的天才。」

「我每天唱給兒子聽的《搖籃曲》，居然是沒有結婚生子的布拉姆斯作的！」

伯恩斯坦用淺顯易懂的語言，深入淺出的介紹音樂家的故事以及

他們的作品，讓人耳目一新；不但開創了電視節目的新領域，也使古典音樂普及化，讓更多人體驗音樂帶來的美好感受。

一九五八年起，他升任紐約愛樂交響樂團的音樂總監，締造出紐約愛樂十二年的黃金時期。這是世界上歷史最悠久的樂團之一，他成為第一位指揮國際級樂團的美國人，之後並陸續受聘指揮世界上頂尖的樂團。

忙碌的伯恩斯坦還是持續作曲、演奏、寫作、教學、編劇等工作；他努力發揚馬勒、柯普蘭等音樂大師的作品，並結合古典與流行樂的特色，編寫出《西城故事》等膾炙人口的音樂劇，因此榮獲了普立茲獎、艾美獎、葛萊美獎等獎項，被譽為史上最傑出的音樂交流

家，以及全方位的桂冠指揮家。

給小朋友的貼心話

小朋友，你有沒有發現，從Do到Si這七個小小的音符，因為音階不同、節奏有異、排列組合不一樣，讓每一首曲子展現它專屬的心情與特色，是不是很值得我們去認真發掘、細心體會？多聽些不同風格的音樂，會讓你的音樂世界更開闊、更豐富呵！

國家圖書館出版品預行編目資料

用音符彩繪人生 / 游文瑾 / 作；李昱町 / 繪—
初版.—臺北市：慈濟傳播人文志業基金會，
2014.07〔民103〕192面；15X21公分
ISBN 978-986-5726-07-2　(平裝)
1.音樂家 2.音樂欣賞

910.99　　　　　　　　103014064

故事H^OME　　　　29

用音符彩繪人生

創 辦 者	釋證嚴
發 行 者	王端正
作　　者	游文瑾
插畫作者	李昱町
出 版 者	慈濟傳播人文志業基金會
	11259臺北市北投區立德路2號
客服專線	02-28989898
傳真專線	02-28989993
郵政劃撥	19924552　經典雜誌
責任編輯	賴志銘、高琦懿
美術設計	尚璟設計整合行銷有限公司
印 製 者	禹利電子分色有限公司
經 銷 商	聯合發行股份有限公司
	新北市新店區寶橋路235巷6弄6號2樓
電　　話	02-29178022
傳　　真	02-29156275
出 版 日	2014年07月初版1刷
建議售價	200元